人體雕塑法
SCULPTING THE FIGURE IN CLAY

彼得・魯比諾
Peter Rubino

謹以本書追憶我的父親，亦師亦友的班納德（Bernard），我都叫他班（Ben）。他富於創意的精神、巧妙的用色、對媒材的駕馭和藝術的視野都毫不妥協。他持續激發我最好的能力。我對他的指導永誌不忘。並以本書追憶我的母親茹絲（Ruth），她是我的頭號粉絲，而且相信小小的奇蹟。她的活力、鼓舞和愛，我永難忘懷。

致謝

首先，我要對我的支柱和充滿耐心的妻子邁柯（Michael）獻上最深摯的謝意，謝謝她對我的了解、鼓勵，激起我生命中一切美好的事物。

謝謝我的兒子迪恩（Dean）、盧卡斯（Lukas）、傑西（Jesse）和他們可愛的家眷，讓我始終保有夢想。

感謝我的岳母莉莉安（Lillian），也追憶我的岳父麥可（Michael），他們給予我和善、慈愛的支持，而且一直相信我。

謝謝我的「好哥兒」和造模大師——多明尼克・拉尼埃尼（Dominic Ranieri）致力於追求卓越。

謝謝戴夫・布魯貝克（Dave Brubeck）的慷慨、才華，並為本書撰寫發人深省的前言。

感謝戴爾・蕭（Dale Shaw）的鼓勵與支持。

謝謝我的摯友大衛（David）和莫琳・卡納里（Maureen Canary）的陪伴，並支持我的理想。

謝謝我的同鄉——喬・潘托里亞諾（Joe Pantoliano）的勇敢、希望和對我的信賴。

對於美國本土和參加我海內外工作坊的所有學生，謝謝你們的才華、高度的期待和學習意願。

並以此書追念我的夥伴——英年早逝的湯姆・摩特拉羅（Tom Mortellaro）起初陪伴著我，他支持我的方式只有最好的朋友才做得到。

特別感謝

攝影師希耶拉・道柏森（Sierra Dobson）拍攝躺臥姿勢和所有參考姿勢的創意與專業。

攝影師安德魯・吉加爾特（Andrew Zygart）拍攝站立軀幹時，直覺敏銳的眼光和投入。

攝影師及數位助理羅馬努斯・多羅爾（Romanus Dolor）拍攝的布魯貝克頭像的照片。

模特兒瑪莉・艾倫（Mary Ellen）（軀幹）、蘿瑞（Laurie）（躺臥和參考姿勢）和蘇（Sue）（參考姿勢）賦予這本書生命。

也感謝華森・古波提爾出版／藍燈書屋（Watson Guptill Publications/Random House）專注投入的員工：

執行編輯康荻斯・拉奈（Candace Raney）對我的信任。

資深企劃編輯雅莉莎・帕拉佐（Alisa Palazzo）潤修我的原稿並且完稿。

編輯助理歐坦姆・金德斯派爾（Autumn Kindelspire）建立我的藝術日誌。

宣傳總監金柏莉・斯摩爾（Kimberly Small）宣傳這本書。

序

　　自從歌德（Goethe）將建築謂為「凝結的音樂」（frozen music），人們始終試圖將各種視覺藝術形式連結到聽覺的音樂藝術。這是一種難以說明的抽象關聯，畢竟這些藝術媒介看來大相逕庭，但是我認為人們是直覺地看出它們之間的關係的，我就是如此。四歲多的時候，我最想當的是雕塑家，不然就是音樂家。我母親知道我的興趣，於是在她出國留學時，從義大利寄給我一本雕塑的書；後來，我細察書中這些古典雕像照片，如此度過了許多下雨午後獨自一人的時光。

　　可想而知的，最後我選擇了音樂。但我的確相信，音樂創作和雕塑創作的藝術有某種相似點。它們都是從一個想法開始——一個畫面或一段主旋律。雕塑家首先拿一塊大理石板或幾塊黏土，然後透過雕鑿或捏塑這些材料，逐漸形塑出悅目的型態。譜寫音樂也依循類似的

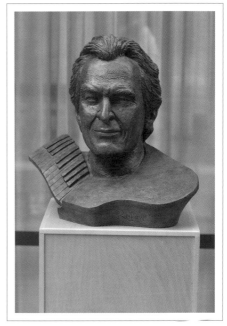

作者創作的戴夫・布魯貝克頭像。

途徑，從一張白紙到寫下的音符和想像的聲音，然後構成形式清楚的最終樂作。

　　透過多年實作而學成的技藝，為實現內在視野提供了工具。透過藝術，能夠創造出某種情感和獨特的生命，而不論視覺或音樂創作可能有多抽象，我們仍能從中窺見藝術家特有的風格或聲音。我認為，這在魯比諾較為抽象的作品中尤其明顯可見，他可以說是打破了古典傳統的模式，做出更個人的表達，這個方式很像爵士音樂家基於當下感受，改編一首經典曲式，創造出一首新樂曲。

　　韻律是核心，是這一切的心跳——是觀看雕塑造形的視覺韻律、是音樂和詩歌的搏動，為聲音賦予生命。

　　我認識彼得・魯比諾很多年，而透過欣賞他的作品和看著這位大師在創作時圍繞作品起舞，我覺得他感受這些關係的方式和我很類似。

<div style="text-align: right">

戴夫・布魯貝克

</div>

推薦序 （依姓名筆畫順序排列）

　　城邦集團易博士出版社繼《肖像雕塑法》（The Portrait in Clay）出版後，又火力推出美國著名雕塑家彼得‧魯比諾（Perter Rubino）著作的《人體雕塑法》，是學習人像雕塑技法的進階版。雕塑家循續漸進地指導從軀幹塑像的基本原理、觀察人體骨骼比例、泥塑步驟到完整的人體肌肉表現，以及表層皮膚質感的呈現、難度高的手指腳趾細節，都有十分細膩的分析解剖。連黏土在泥塑中噴霧密封的保養方式都仔細叮嚀，如同老師分身在身邊教學。

　　寫實人體技巧熟練後，繼而著手將人體抽象化，由繁到簡，這是昇華的開始，由形體、動作、姿態中捕捉人體生命力的精髓。創作抽象造型，需要塑者個人培養美學修養、美學觀察力、和豐富的想像力，如斜臥的人體，你能想像成綿延的山脈、或者一片沙漠的起伏，一股洶湧的波濤，恣意地發揮無窮的創作力。

　　師父領進門，這本雕塑進階版，除了幫助塑者在清楚的步驟中，學到更扎實的技巧，更能在累積熟練經驗後，進一步創作屬於個人風格的抽象作品。

<div style="text-align:right">

楊英風美術館館長

</div>

　　從人類的藝術發展史過程中，我們不斷發現「人」的形體被各種表現形式所記錄、歌頌、描繪和形容著。在在地突顯「人」這個議題，在人類各種創作領域中的重要性。

　　「人體藝術」千百年來在人類的藝術發展史中，始終占有非常重要的分量與地位，藝術家們用盡各種不同的素材、表現方式，去構築個人對於人體「美」的意象，從寫實、寫意到抽象，「人體」一直是藝術家們念念不忘的題材。雖歷經各世紀美術思潮的洗鍊、沖刷，以及千百萬藝術家的詮釋，但它依然可以以各種新的風貌出現在各世紀的美術領域中，這完全植基於人類對於「人體」圖像議題的熟習、認知與喜好。

　　本書作者彼得‧魯比諾將人體構造做剖析，用極簡單的幾何區塊來分析人體結構。除頭部和四肢外，他視人體主幹為一個球狀物連結兩個獨立的長方形區塊所構成，主體動態結構來自於胸腔、腹部與骨盆腔間的變化，它決定了人體的架構主軸；再加上頭臉和四肢的演繹，被塑載體的情態得以抒發，雕塑作品就由一堆無生命的泥土，抒發出作者所寄予的生命與情感。

　　彼得‧魯比諾用他自己多年創作的雕塑語法與教學經驗編寫本書，其間並配以剖析圖，目的在幫助雕塑新鮮人易於進入觀察、思考與了解，用一種輕鬆的結構方式去運作人體雕塑的成型過程與方法。是其繼《肖像雕塑法》之後，再一次的力作。

　　法國雕塑家阿普‧尚（漢斯）Arp, Jean（Hans）說：「藝術像是從人的肌肉中長出來的果實、是從一棵樹上掉落下來的種籽、或是從母體內生下來的嬰兒。」我們塑製一個形體，無論寫實與否，不是要去複製，而是要去創造。但創作並非「無中生有」，有秩序地去了解與學習，再從了解中「化解」秩序的框架，才得以形塑自我心中的瑰寶。這應該也是彼得‧魯比諾先生書寫此書的目的吧！

<div style="text-align:right">

陳　銘

國立臺灣藝術大學雕塑學系副教授

</div>

目次

單位轉換
原書中的敘述皆以英吋、英呎、磅為單位,為方便讀者理解,本書附上公制單位提供參考。
1 英呎 =30.48 公分;1 英吋 =2.54 公分;1 磅 =0.45 公斤。
轉換時皆以四捨五入法取概數至小數點後第一位。

希望（Hope）演員喬‧潘托里亞諾（Joe Pantoliano）
的「不是開玩笑？我也是！」（No Kidding? Me Too!）
慈善組織委託創作。

天使（Angel）迪士尼公司（Disney Corporation）委
託創作。

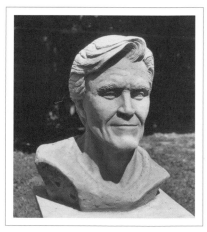

養育（Nurture）

演員大衛‧卡納里（David Canary）頭
像。

引言

　　為什麼選擇人類形體？幾千年來，人體一直是英雄和崇高主題藝術創作的靈感來源。人體持續啟發創作者，也是全世界許多當代雕塑家選擇的主題。它是最引人入勝的形式，具有許多不同的形狀和尺寸和兩種性別。人體具有完美的架構、蘊含力與美，展現引人注目的動作和無限多的姿勢可能。比例完美的人體尤其具有極為多樣的體積與輪廓，提供雕塑家無數的設計和構圖選擇，同時包含無限的情感表現。研究和雕塑人體是開啟自我覺察、發現和表達的大門，此外，這也是讚頌人類經驗的絕佳方式。

　　這並不是另一本供藝術家參考的解剖學書籍。書中介紹的課程，立意是透過提出一種新穎而實用的雕塑語言，幫助雕塑家全方位地觀看和思考。這些概念同時適合發展男性和女性的黏土人像。這本綜合教學指南聚焦在女性人像，包含站姿軀幹和呈躺臥姿勢的全身像，外加一些坐姿參考。我提出迅速而容易上手的雕塑技法——如何按部就班、依照模特兒的位置、比例和面來放置形狀單純的黏土塊，這讓人不用雕塑支架即可建立姿勢的基礎（但你仍可以依照喜好運用支架，就像我在本書第28頁所做的）。基礎一旦到位，雕塑的最終形體就會開始逐漸浮顯。

　　我試圖提供另一種切入人像的輔助方式，希望能讓你學會觀察，並擴展對人像的視野；我的目標是簡化人像的複雜性；我的任務是鼓勵學生發展特有的藝術風格；我的宣言是「我們不犯錯，而是調整。」我的座右銘是「用熱誠去追尋。」動手雕塑吧！

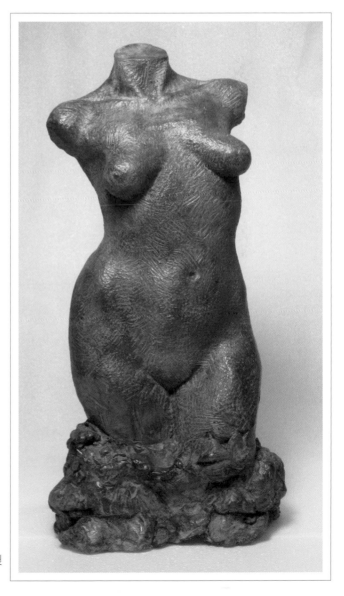

表面塗覆陳年青銅色澤的燒製軀幹塑像樣品。

基本原理

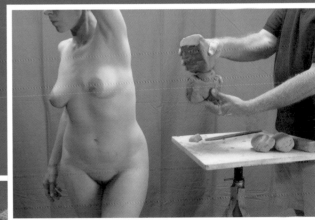

1

黏土軀幹塑像的
基本原理

雖然每個人的體型或性別有差異，但他們的軀幹都有特定的共通點：
一定數量的區塊和類似的活動能力，這些要素構成雕塑的基礎。如果
將這些要素牢記在心，它們就能在每項創作中做為參照點，有助於將
一切定位。下列示範將說明如何能將複雜的解剖結構轉化成單純的形
狀，並捕捉姿勢的動作。

黏土塊系統

　　把人體想成兩大區塊：胸腔和骨盆。它們一上一下，連接到脊椎，兩者中間即是核心肌群所在。透過把骨盆向前或向後彎、往左右傾斜，和朝相反方向轉動骨盆和胸腔，人體能同時往三個不同方向運動。

　　觀看擺姿勢的模特兒時，了解骨盆和胸腔的彎曲（bend）、傾斜（lean）和轉動（turn）——或稱為BLT，以及3P——位置（position）、比例（proportion）和平面（plane）是很重要的。位置是胸腔和骨盆的相對擺放位置；比例是個別區塊的相對大小；至於平面則是形狀的表面。

　　因此，每次處理人體的時候，都將骨盆和胸腔區塊看成兩個獨立長方體，並將核心肌群看成一顆球。觀察模特兒，並判定這個姿勢的BLT和3P，然後開始動手雕塑。以下課程示範如何在以真人模特兒創作之前，運用這個黏土塊系統以及BLT和3P，這是我很推薦的方法。請注意，我們將在下文詳談實際需要的雕塑工具；此處的練習將先介紹在開始動手雕塑之前，觀察和解析人體的基本原理。

1. 要熟悉如何用黏土塊形塑人像，先做兩個大小相近的簡單長方體，代表軀幹的兩大區塊（位在上方區塊的胸腔和位在下方區塊的骨盆），然後用一顆黏土球代表介在中間的核心肌群。定出一些參考點，可做為進一步的指引：上方黏土塊表面的弧線，勾勒出胸腔下緣的形狀；中央有一小段垂直凹陷的水平線標示出胸部。向下凹至下方黏土塊底部中央的這條弧線，環繞著腹部；位在中央的V形，勾勒出陰部的形狀。V兩側的凸起弧線點出大腿上緣。

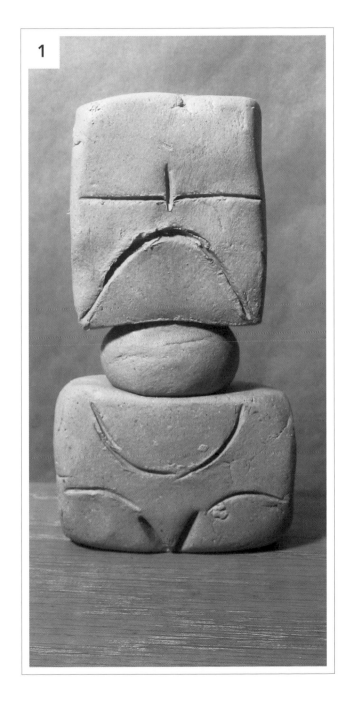

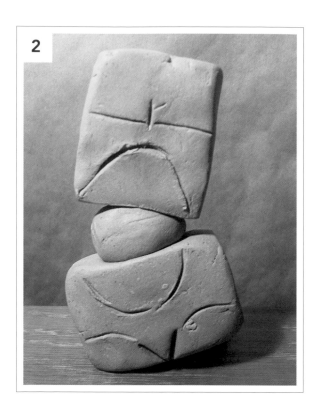

2. 當然，並非所有姿勢都是正面朝前而且上下直立的，所以你可以依照特有的姿勢，開始調整這些塊體的相對位置。在這裡，骨盆塊朝著（我們的）右上、往胸腔的方向傾斜。胸腔塊往下傾斜，而且幾乎觸及同一側的骨盆。介於這些塊體的黏土球為了適應它們的新位置，左側延展開來，右側則被壓縮。

3&4. 持續調整，骨盆塊右側不僅往上傾斜、還向後轉。胸腔塊右側向下傾斜，它的整體則往左轉。黏土球為了適應兩個塊體的新位置而進一步變形、扭曲。貫穿兩個塊體和球的正面的線條凸顯出形體的扭曲變化。從側面看這個階段（圖4），更清楚看出這些塊體的正面如何朝不同的方向彼此遠離，而在圖1，它們的正面則都朝著相同的方向。

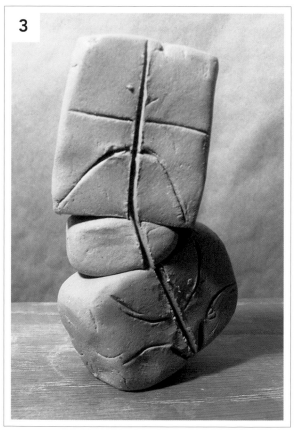

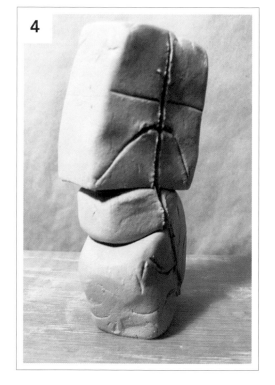

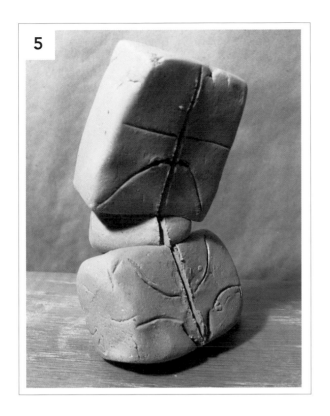

5. 也可以將骨盆塊向後彎，使它正面朝上。注意V字形陰部會離開基底、往上翹，重心轉移到骨盆塊背後下方，呈現「捲腹」（stomach crunch）動作。胸腔頂端往前彎、正面朝下。黏土球正面凹陷、後側延展。整體的背部凸起，正面則凹陷。

6&7. 和前一個調整相反，這裡的骨盆塊則往前彎、正面朝上。胸腔塊向後彎，且左側比右側更彎曲，整個塊體正面朝上。從側面看（圖7），可以確知背是彎的，位於中央的球正面延展、背面壓縮。貫穿這些塊體和這顆球側面中央的線條凸顯出形體的彎曲動作。

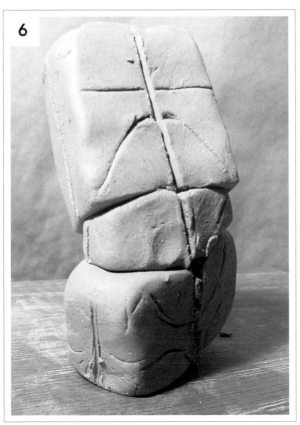

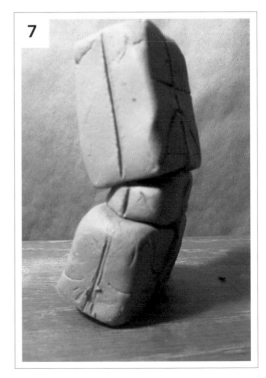

2

觀察模特兒

學著全方位觀看和思考，是人體雕塑的基礎。一開始，必須從每一面
觀察模特兒，所見都同時展現外形細緻而顯著的韻律。透過從各個角
度觀察模特兒而收集（掃描和儲存）愈多視覺資料，就更能重塑（載入）
想要雕塑的對象。學習基本而簡單的雕塑語言將有助於了解人體雕塑
固有的結構性元素。

全方位的人體

　　這個簡短章節的這一課將介紹在前一項練習中看到的，將複雜的解剖學外形和動作轉化成簡單的幾何形狀／塊體的步驟。觀察擺姿勢模特兒的「彎曲、傾斜和轉動」，並能用簡單塊狀形體演繹胸腔與骨盆的位置、比例和面，將有助於發展任何姿勢的黏土雛型（foundation）。

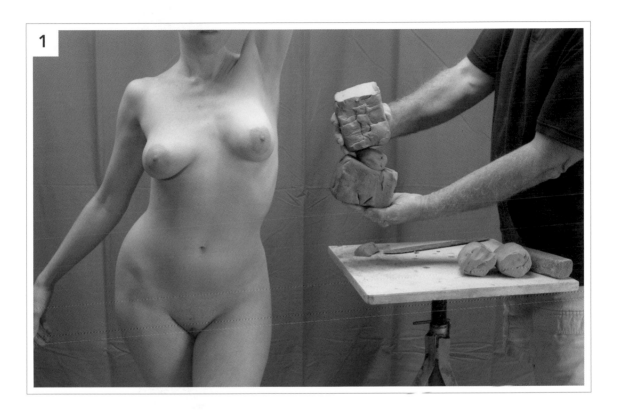

1. 在能真正觀察並了解姿勢之前，必須從每個面向觀察模特兒。正面、背面和兩側只是起步，或者四大基本視野。必須了解到身體的每一側都是面，然後持續先後觀察模特兒身體正面和兩側之間、兩側和背後之間的面；這是另外四個不同的視野。持續以這種方式、從上述視野之間的各個位置觀看模特兒，直到已經沿著在模特兒周圍地上畫出了一個想像的圓圈、並從每個位置觀察她。這將有助於了解到：正面的狀態牽動並涉及

背面、任何對側或正在處理的表面的狀態。

　　這是帶有一個傾斜動作的基本站姿。在身形左側，骨盆往上傾斜，胸腔則往下傾斜。在身形右側，每一根肋骨的間距變得稍大一點，核心肌群則延展開來。在左邊，每一根肋骨和核心肌群都緊縮。這個肢體動作在拉長、幾乎垂直的身體右側與較為緊縮且帶有角度的左側之間形成對比。請注意，我擺放黏土塊的方式反映出這個狀態。

2. 從人體左側觀察骨盆和胸腔區塊的姿勢，將看到胸腔頂端往後傾，骨盆頂端則往前傾。這個動作造成背部拱起，沿著胸腔與核心的正面則凹陷。

胸腔與骨盆都連到一根弧形脊椎，於是身體無法站得筆直。因此，從側面觀察模特兒很重要。從正面或背面都無法明顯看出這個彎曲。從側面看去，你的黏土塊應該顯現同樣的彎曲。

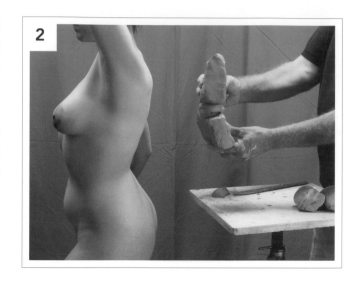

3. 從背面看，骨盆區塊和臀部往右移時，也往上傾斜，而且右側比左側高。胸腔區塊和右肩膀往右下方傾斜，而且右側比左側低。

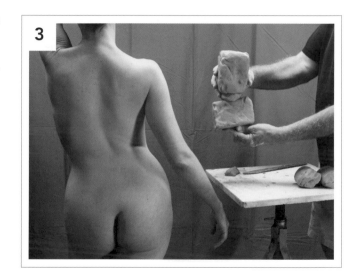

4. 從（模特兒的）右邊，可以看出胸腔和骨盆的位置所形成的彎曲。在判定姿勢的動作之前，都必須從模特兒的正面、背面和兩側觀察。

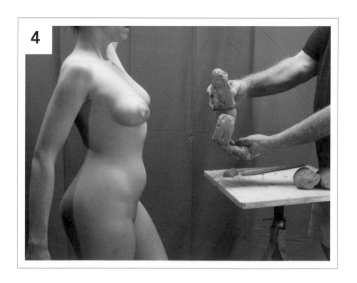

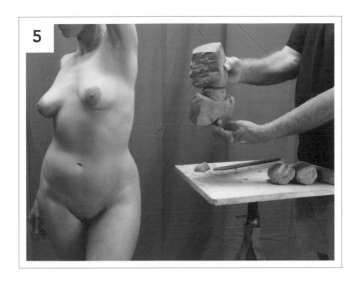

5. 從這個角度，可以明顯看出這個姿勢多了第二個動作：胸腔向左轉（我們的左邊、模特兒的右邊）。將黏土塊維持在現有的傾斜狀態，然後把胸腔塊稍微向左轉。

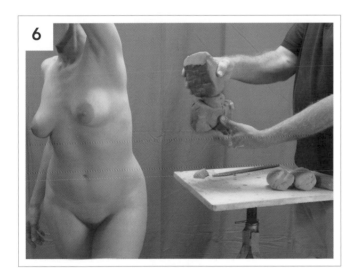

6. 這個姿勢雖和前一個步驟的動作類似，但可以看到，隨著模特兒將胸腔往前彎，這個姿勢具有了第三個動作。

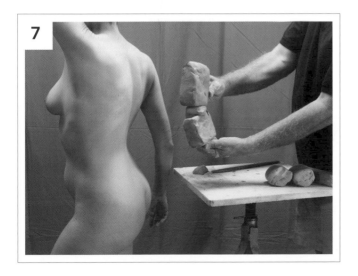

7. 這個視野顯現右手臂從身體側面擺到背後。右肩胛骨從胸腔往背後凸出，左手臂和肩膀則往前移。依照這個姿勢擺放黏土，就可以做出這個姿勢的簡單雕塑雛型。

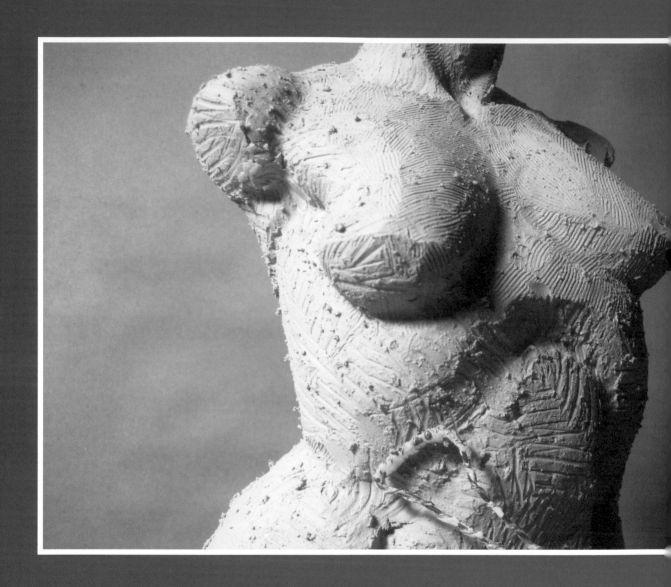

雕塑步驟

3

軀幹

雕塑的形塑經過三個階段：雛型（foundation）、形體（form）和最終加工（finish），也就是 3F。從許多方面，這就像一部電影具有開頭、中段和結尾。一部電影匯集了主角、配角、小角色和臨時演員，使故事引人入勝，類似地，一件雕像也具有主要的大形體和次要的小形體，在為整個雕塑注入生命時，每個形體都發揮不可或缺的作用。為了說明如何串連 3F，我將採用基本的站姿，並特別針對軀幹的部分示範。

評估姿勢

　　本書最重要的課程之一或許就是教導雕塑學生如何確切地看和觀察擺姿勢的裸體模特兒。必須從各個角度觀看模特兒，才能全方位地了解形體。我在課堂上請學生圍著模特兒走，指出局部和整體的關係，然後才展開雕塑。如果學生不這麼做，則他們對人體的洞察就會流於平面。由於本書無法讓讀者從現場看模特兒，請在黏土課程開始之前，細察以下參考畫面，它們依序展現全方位地姿勢。從下面開始並持續到下兩頁的 360 度連續畫面將展現人體各面，讓人用立體的方式來觀看和思考，這就是雕塑和素描及繪畫的差別。

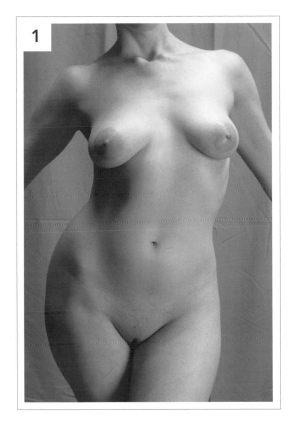 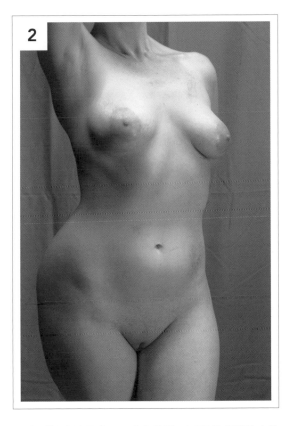

學生剛開始觀察人體時，往往傾向只察看細部，於是會立刻注意到較小的骨骼、肌肉和陰影；而不是著眼較大的區塊。因此，建議在開始觀察模特兒時瞇著眼睛，這將讓人看不到細部，而能專注在大的形體和雛型元素。著眼在模特兒的高度和寬度比例，以及姿勢的動態。

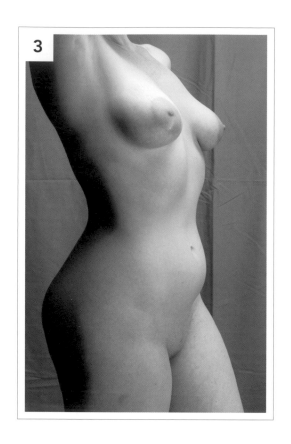

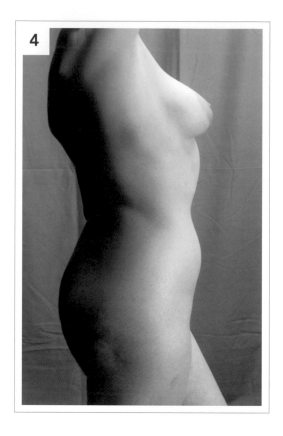

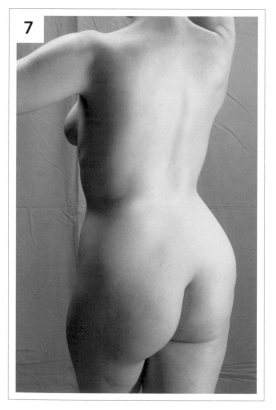

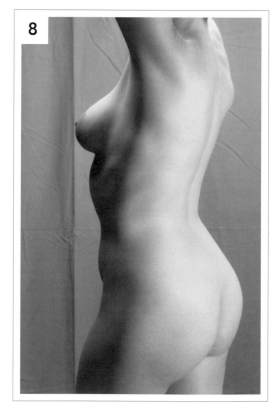

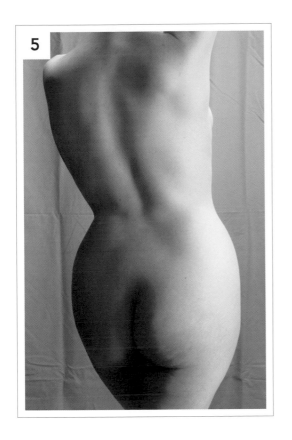

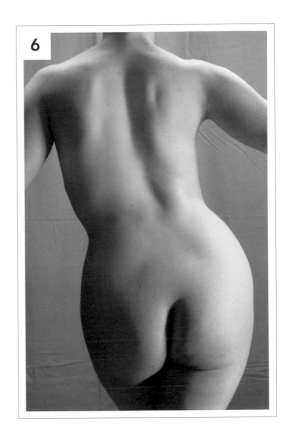

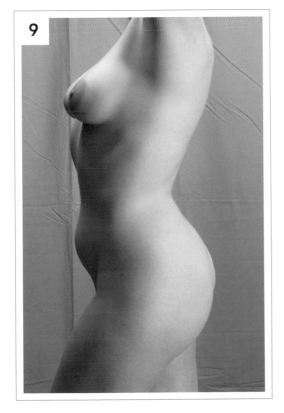

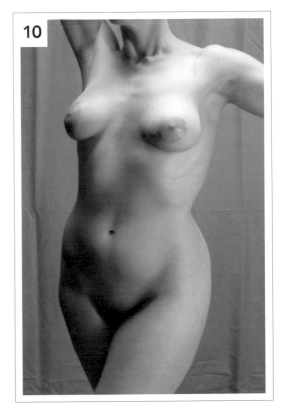

站姿軀幹

　　站姿軀幹的雕塑和任何姿勢的雕像一樣，雕塑步驟也是從第一個階段——雛型開始，這包含應用基於單純黏土塊的 3P 原理（位置、比例和面）來設定雕像構圖。也在這個階段判定模特兒的 BLT（彎曲、傾斜和轉動）。可以藉由從每個面向觀察模特兒來收集這些資訊。在第二個階段——形體，透過在各個面上附加和去除小塊黏土，來形塑和建立較大的解剖形狀，接著用修坯刀來形塑表面，並用一個木塊輕輕拍打，以強化並形塑形體。在第三個階段——最終加工，必須形塑較小的解剖式形狀，以工具在表面加工、營造紋理，並融合這些形體。

做像這樣的練習時，可以用12英吋（30.5公分）高、直徑1/2英吋（1.3公分）的雕塑支架管，和一塊厚1/2英吋（1.3公分）、邊長10英吋（25.4公分）的板子。用螺栓將一個直徑也是1/2英吋（1.3公分）的凸緣固定在板子上，接著將雕塑支架管旋到固定好的凸緣上。

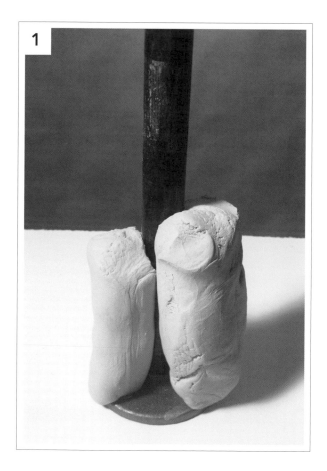

1

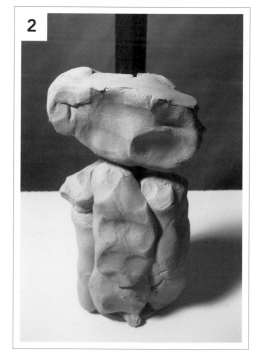

2

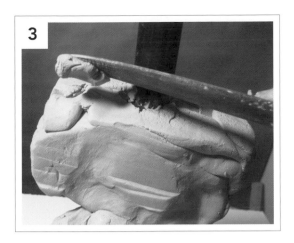

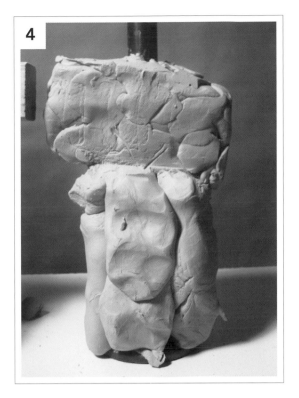

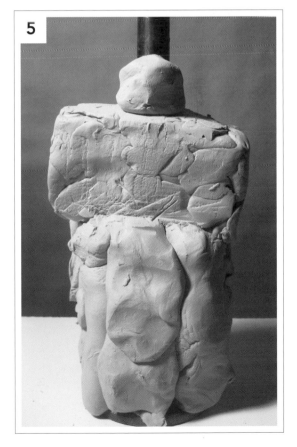

1. 首先將圓柱形黏土附著到管子上。將黏土圓柱垂直往上堆疊,然後圍繞著管子將這些黏土塊壓緊。堆到大約4英吋(10.2公分)高。這將成為大腿的雛型塊體。

2. 先做出一個做為骨盆塊的黏土塊,然後將它水平地連結到管子上的大腿區塊頂部。根據這個姿勢的BLT(彎曲、傾斜和轉動)來擺放這個黏土塊。

3&4. 在塑形木刀頂端放一小塊黏土,然後把黏土壓到骨盆塊上方表面,以在骨盆塊上做出邊角,在骨盆塊正面也這麼做。不要在這些地方抹壓黏土;只要輕壓,讓黏土塊彼此相黏,並黏在骨盆塊上即可。繼續用塑形木刀把小塊黏土附加到塊體頂部和正面。我用這個步驟來發展塊體的形狀和形體。逐一建立表面,讓它們在塊體末端相接,以此形塑邊緣。大部分學生喜歡用手指來附著黏土,接著也用手指揉出造型,不過仍要熟悉使用工具做出硬邊、平坦表面和渾圓造型。一旦建立起表面,接著就以木塊輕拍,塑造出平坦的表面與尖銳的邊和角。

5. 形塑好黏土塊並撫平所有的表面後,把一顆做為核心肌群的黏土球附加到管子上的骨盆塊頂部。

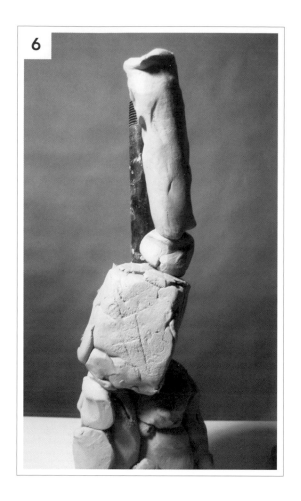

6. 即使只是在開始附加黏土到管子上和球的頂端來塑造胸腔塊的起步階段，擺放這些區塊時，仍需反映出姿態的角度和動作。從側面看，可以明顯看出胸腔正面凸起。

6a. 讓黏土滿出管子上端沒有關係。

7. 繼續在它的背部附加黏土塊，來填充並形塑胸腔塊。一如步驟6的圖片，這裡也從左側呈現形塑這個姿態動作的開頭，這透過軀幹正面呈現的凸出線展現出來。

8. 雛型塊體做好時，用塑形木刀尖端在黏土上畫一條導引線，沿著這兩個塊體正面中央往下延伸。線條從胸腔頂端延伸到骨盆底部。在線條尾端畫V字形，顯示陰部的形狀。

9&10. 從正面察看這些塊體的3P（位置、比例和面）及BLT（彎曲、傾斜和轉動）、大半身（對頁的左下圖）、側面（對頁的右下圖）以及背面所見的樣貌。

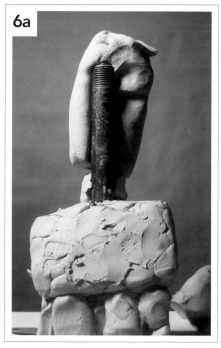

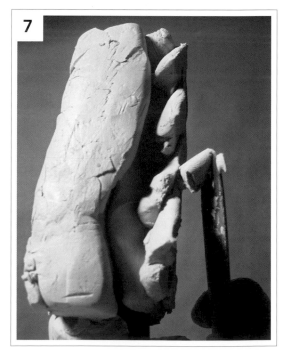

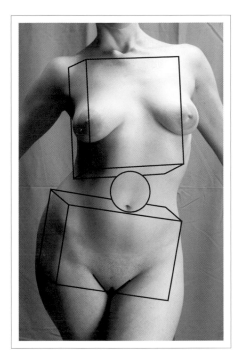

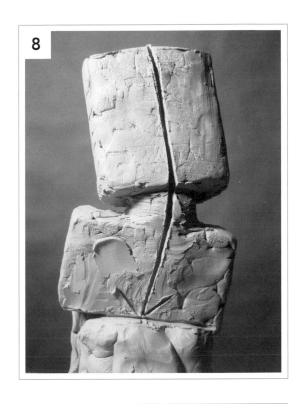

進入下一個步驟之前，花一點時間察看並分析雛型和實際人體的相對關係。例如，骨盆和胸腔的長方塊大小相近。水平的骨盆塊往上移的同時也向前彎（造成背部彎曲）。

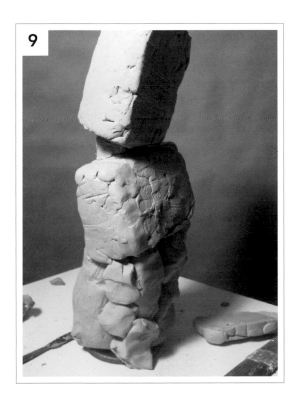

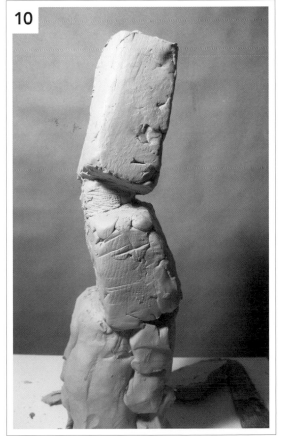

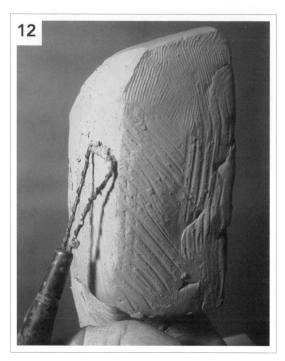

11. 再次從側面看，可以看到胸腔頂端從上背部（斜方肌的部位）朝上胸的正面（鎖骨部位）向下傾斜。用塑形木刀在胸腔頂部切出這個斜面。運用這個工具的長邊，以像是用刀子切起司片的方式切割黏土。脖子最後將位在這個斜面。

12. 形塑胸部時，從正面切出第二個、較小的斜面。透過在黏土表面耙和拖曳修坯刀來形塑黏土塊。運用交叉畫平行線的方式來「剷平」（delump）並均勻地鋪平（撫平）黏土表面。運用這項技法來刮黏土，就像在播種之前耙前院草坪。用木塊輕拍黏土塊各面，塑造出尖銳的邊緣和平坦的面。

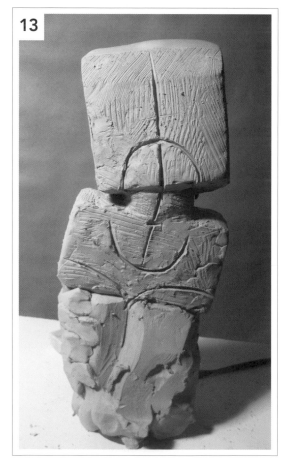

13. 畫弧形導引線來勾勒上方塊體的胸腔形狀，並畫其他導引線，指出下方塊體的下腹肌、腹部和大腿頂端。在腿部塊體中央畫一條垂直線，從兩條大腿頂端的V延伸到底部，以此區分兩條腿。然後從兩條大腿內側各切下一小片表面。

14

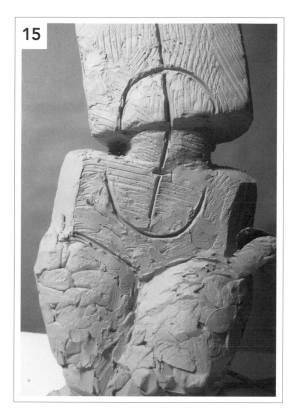

15

14&15. 在骨盆塊左邊，以45度角、從塊體正面往側面切出一個面。接著在右側切出一個相同的面，使整個塊體保持對稱。開始用塑形木刀來附加粒狀黏土塊，塑造渾圓的大腿上段。

16. 在胸腔塊體正面的左端和右端切出平面。大腿呈現像楔子的形狀，分別在兩條大腿內側和外側切出面來。大腿面之間的縫（兩個面相接的地方產生的邊緣）平行於骨盆側面的縫。面之間的縫指出這兩個面的方向變化。每條大腿的最高點位在面之間的縫上，最低點則位在兩條大腿內面交接處，恰在V字形陰部下方。大腿外側的面朝骨盆塊的方向往後延伸。右下方圖示進一步表明這些相對關係。

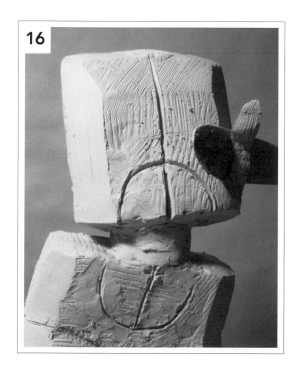

16

注意每條大腿頂端的虛線如何從V底端出發，沿著大腿內面往上延伸，然後在大腿的最高點改變方向。線條從那裡持續往下，沿著大腿外側的面延伸到腿的背面。腿上的垂直虛線指出大腿內面和外面的縫。圖中的弧形虛線指出弧狀陰部和下腹肌（腹部）形體之間的過渡區塊。腹部位於兩側臀部之間，在此用實線表示。

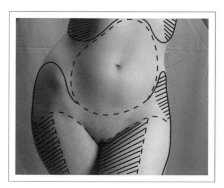

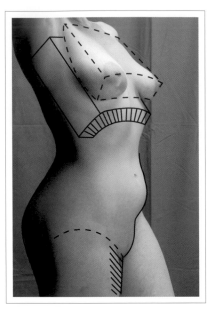

注意乳房區塊安置在彎曲狀胸腔塊體上方。這個區塊
具有頂面、正面和側面，都用虛線表示。上圖的平行
實線勾勒出胸腔的彎曲底部，並以一排垂直線段畫出
陰影。

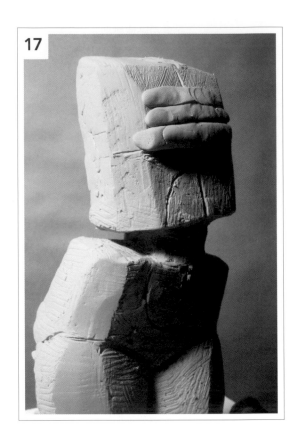

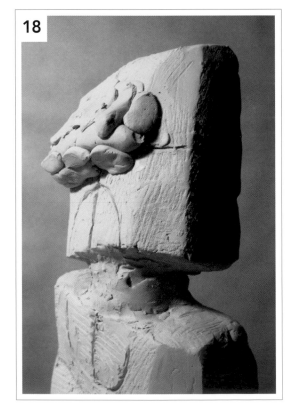

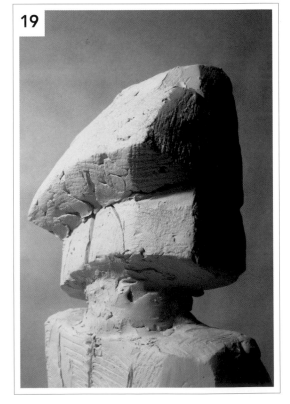

17. 著手建立胸部和乳房區塊雛型時，先從胸腔塊中央畫一條水平線。著手從這條水平線到剛才在步驟11切出的胸部面之間附加黏土圓柱。把圓柱在胸腔正面鋪開。

18&19. 用小黏土粒繼續建立這個區塊。基本上就是把一個三角形黏土塊附加到胸腔，來塑造胸部和乳房區塊的雛型。胸部和乳房區塊呈彎曲狀，並且以胸腔的凸起外形為基底，胸部的整個頂面呈凸起狀。在乳房下方和兩側都塑造出面來。

20. 這個時候，也把黏土附加到右邊的核心肌群。（參考33頁的圖示。）

21&22. 把黏土粒附加到下腹肌畫線的區塊內與核心肌群左側，並在骨盆右側的頂端切一個面。也在左側重複這個動作，然後用木塊輕拍這些面，使它們黏在臀部頂端。也在下胸腔右側切一個面。必須讓上方和下方黏土塊的邊緣都形成截然分明的面。

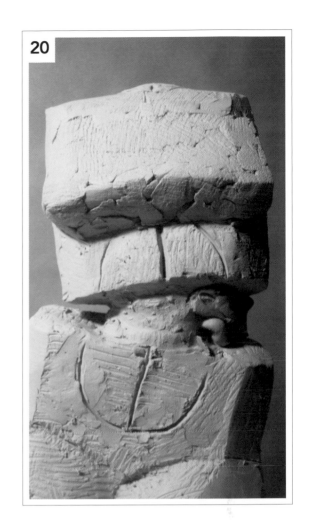

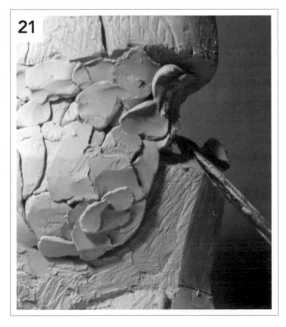

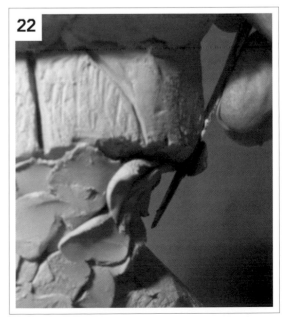

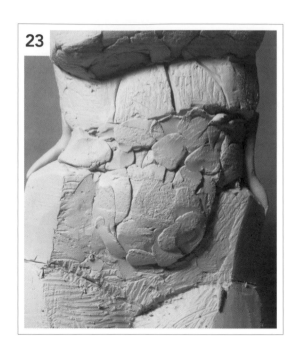

23&24. 附加細小的黏土圓柱，來塑造位於腹肌兩側的外斜肌。這些黏土將胸腔和骨盆相連，在兩個塊體之間形成帶有韻律感的過渡區。身體正面肌肉形成T字形，其中的胸肌橫跨T的上面，腹肌則沿著T的中央往下延伸。

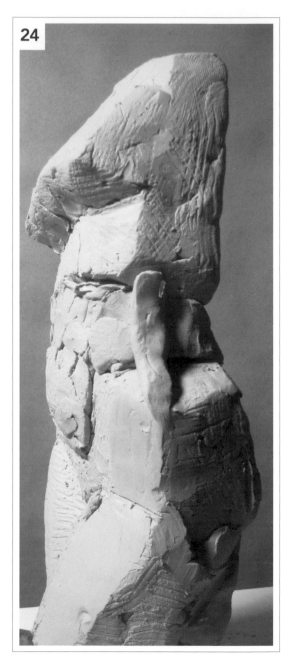

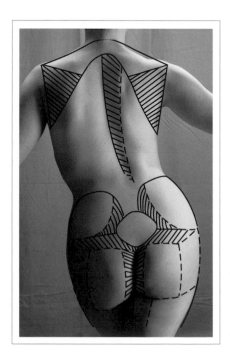

我用實線和虛線清楚勾勒出屁股、臀大肌以及臀中肌，做為第25至28步驟的參考。請注意，我在它們的一些側面和頂面畫實線段構成陰影，顯示這些形體的體積。勾勒肩胛骨與斜方肌的實線顯示這些部位如何彼此相連。肩胛上面的線條指出它們的位置和類似楔子形狀的三角形。

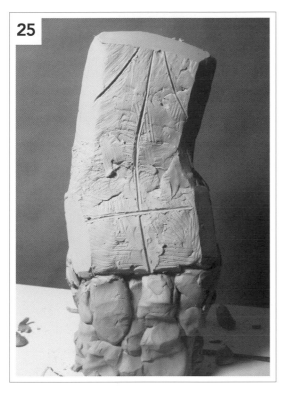

25

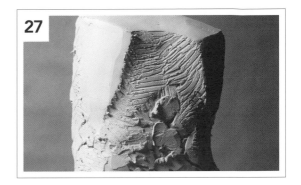

27

27. 肩胛骨沿著胸腔外形向身體正面延展。它們從背部表面凸起，並具有兩個面：其中一面從脊椎隆起並朝向肩胛端，另一面則從肩胛端往身體正面延伸。用修坯刀耙黏土，把表面調勻，並塑造明顯的三角形肩胛骨。

28. 藉由附加黏土粒，增進下背部的量體和臀大肌的塊狀（參考對頁圖示）。

25. 依循黏土塊的彎曲姿勢，在背部中央，從頂端往底部畫一條導引線。在骨盆塊上方大約三分之一的地方畫一條水平線，將骨盆塊分為兩區：下背部和屁股、臀大肌。在胸腔頂部切一個斜面來塑造斜方肌。在這個面上，以45度角往下畫兩條導引線，來勾勒肩胛骨。

26. 沿著剛才畫的斜線，把黏土附加到肩胛骨上。

26

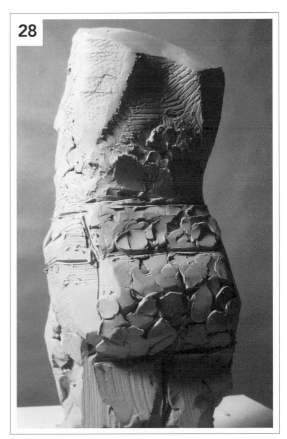

28

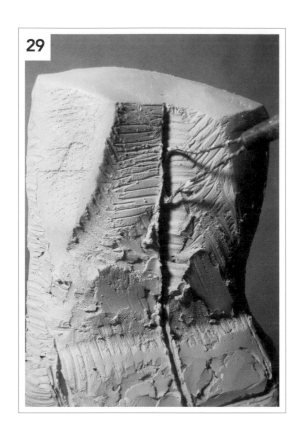

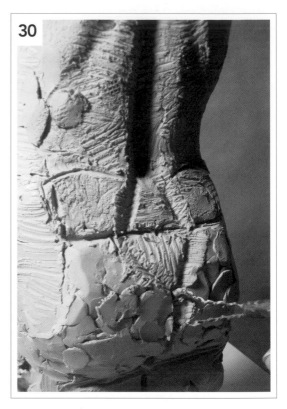

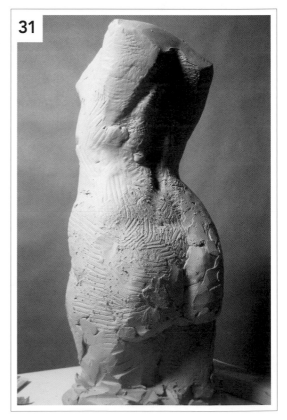

29. 把修坯刀切進脊椎區塊大約1/4英吋（0.6公分）深的地方。要捕捉這個姿態的動作，先將刀子向右傾斜、抽拔，接著把黏土向右耙。繼續用修坯刀形塑肩胛骨的三角形。肩胛的楔子形狀和面的結構和大腿類似。繼續用修坯刀做耙的動作來形塑下背部。

30. 著手塑造屁股區塊，先在下背部中央畫一個三角形，代表薦骨上方，（如有需要，可以參考38頁的圖示。）在薦骨兩側各畫一個矩形，代表臀中肌。運用耙的技法，為臀中肌和薦骨營造立體感和狹窄的側面。畫出代表薦骨底部的倒三角形導引線，然後繼續發展薦骨與臀大肌的狹窄側面。

31. 繼續附加、耙並且調和黏土，來塑造更完整的形體和輪廓。

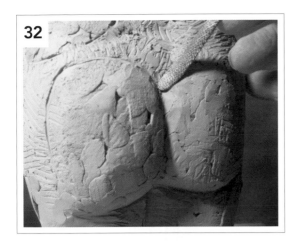

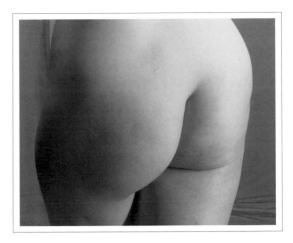

有需要的時候，都可以參考模特兒照片，畢竟照片可以替代現場模特兒。

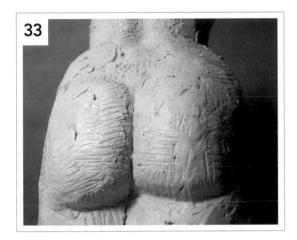

32&33. 在臀部形體上方，運用銼刀把黏土壓上去，形塑出薦骨的小面和形狀。也在臀肌下方壓出一些面，這會增進立體感和量感，並有助於讓形體從腿的塊體凸出。

▶ 保養和存放創作中的作品

建議每小時至少為黏土噴霧一次，以避免黏土乾掉。每當暫停創作時，應該用塑膠套覆蓋作品並密封起來。如果暫停較久（三天以上），建議在用塑膠套包覆之前，先蓋上濕布或紙巾。如果過了一個晚上，黏土雕塑稍微乾掉，只要在乾掉的區塊蓋濕布，經過一小時左右，作品就會重生。

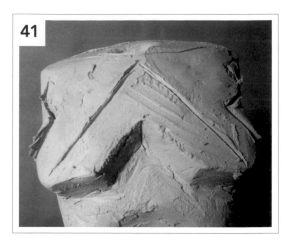

40&41. 從胸部上方中央（鎖骨交接的地方）往外朝各個乳頭的位置畫出導引線，來形塑兩個乳房。加上乳房的黏土雛型的底邊——基底線，即構成完整的三角形。用三角形或倒V字形顯示的這個區塊，寬度和高度應和模特兒的相同區塊成比例。就在這個大三角形正下方、模特兒的乳房開始隆起的地方，畫一個較小的三角形，代表兩個乳房之間的空間；這個空間和每個三角形頂點之間的距離，也

應和模特兒的相同區塊成比例。在所有的姿勢中，乳房會朝著和胸腔相同的方向移動。如果要在兩個乳頭之間的基底線上畫一條水平線，它將會平行於隨胸腔傾斜的肩膀的上方。（參考56頁的右方圖示及25和27頁的照片。）

接著從小三角形切下黏土，來塑造兩個乳房的雛型和面的基本結構（圖41）。

42. 從下方觀察這個區塊，往上看乳房和胸時，乳房內面和底部頗為明顯。胸腔呈圓筒狀，而胸和乳房頂面也隨之彎曲。

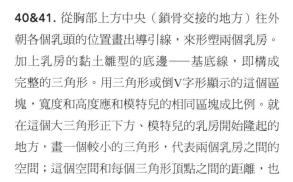

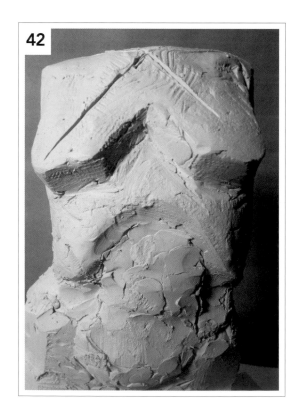

43. 在兩個乳房外側，以平行於該乳房內面的角度切下黏土，來為形塑乳房收尾。繼續切下黏土，就像在兩個肩膀和乳房之間畫括弧，來塑造胸肌的凸起形狀。

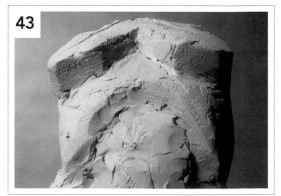

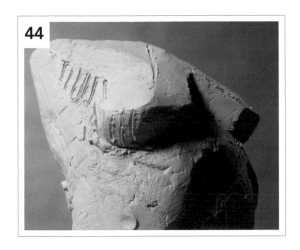

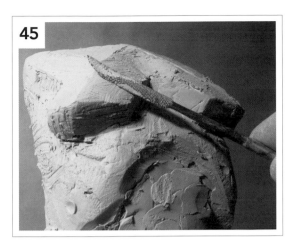

44. 從左胸和乳房上的大三角形側邊開始，往下並朝後方肩膀切一個面。畫在乳房側面的垂直線段，指出胸肌側面和乳房底面所在位置。

45. 在左胸部上方表面，從外側三角形的側邊往下、朝胸腔中央切一個面。外側三角形的邊線成為兩個乳房頂面的縫和最高點。

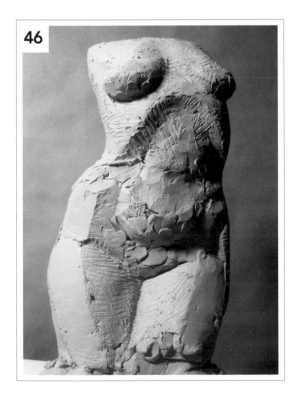

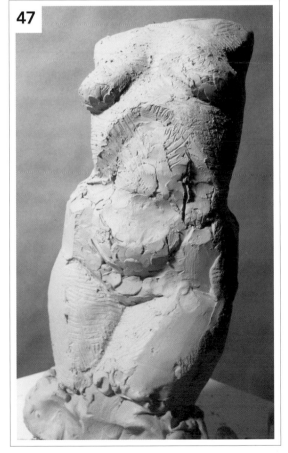

46&47. 在這個階段，從左、右兩側所見的軀幹塑像都能看出乳房的發展、胸腔的圓筒形狀、上和下腹肌區域，以及弧狀陰部的形狀。

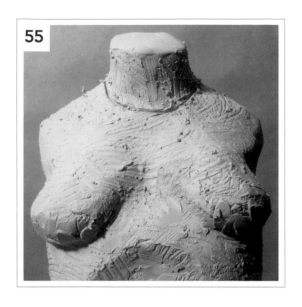

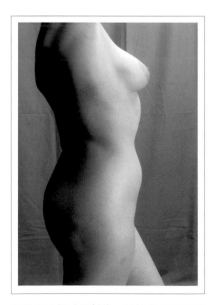

55. 圍繞著脖子的基底，也就是脖子和鎖骨交接的地方，用銼刀尖端畫一條線。這是為界定脖子和鎖骨交接並過渡到胸的點而做的準備。

56. 把修坯刀按在這條線上、往下壓，接著把黏土耙向肩膀，並在整個脖子和頸部周圍耙土。

57. 這個時候，第一階段「雛型」就大功告成了。從側面看時，注意脖子的角度。胸腔塊和骨盆塊的正面和背面彼此平行。此外，注意胸和乳房的正面朝上，整個背面則朝下。下腹部正面和弧狀陰部面向下方，下背部的面則朝上。你可以從脖子頂端到大腿底部畫出貫穿雕像中央的S形曲線。

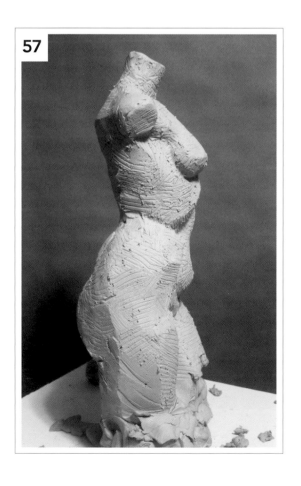

如果在這個時候暫停，並把作品和模特兒互相對照，會看到作品捕捉到所有的主要角度、形體和姿勢。

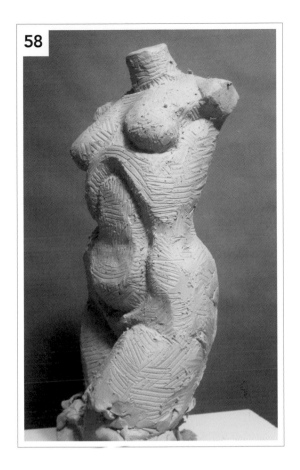

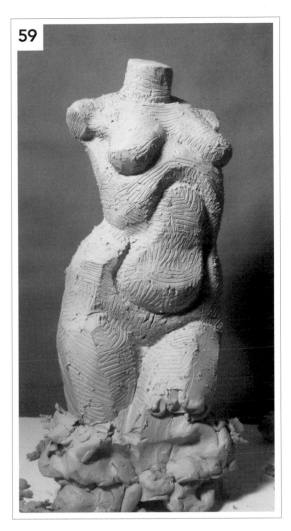

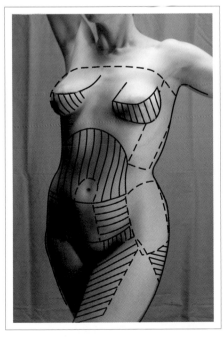

曲線顯示腹肌的起伏,實際的雕塑也顯現這
樣的起伏。

58&59. 在這個時候,圍繞雛型的周圍移動,可以
看出大塊正面形體的面的結構。雛型的雕塑大約占
了全部雕塑工夫的八成。

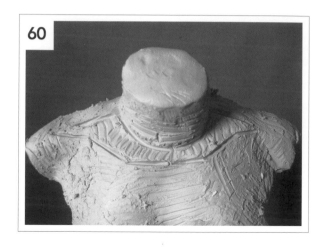

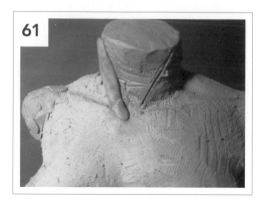

60. 著手第二階段「形體」（參考28頁）時，先畫出勾勒鎖骨的導引線。它們的形狀類似單車手把。

61. 用修坯刀挖掉鎖骨和斜方肌之間的黏土，形成一條凹道。這會使兩個形體都更分明。這條凹道或溝是確實存在於兩個高起的形體之間的低過渡區。沿著脖子側面附加黏土條，做出胸鎖乳突肌，它從鎖骨內側端點延伸到脖子側面頂端。在另一側進行同樣的動作，然後透過用修坯刀耙黏土，把這些黏土條揉合到脖子上。

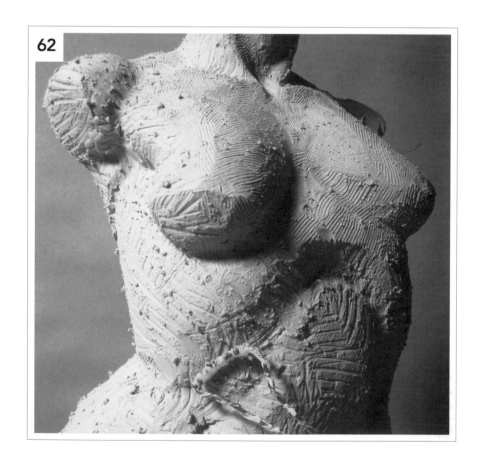

62. 藉由用修坯刀耙黏土，來連接這些形體並軟化各面的邊緣（面之間的縫）。把胸腔黏土揉合到上腹肌，並開始在整個雕像表面營造某種流動而帶有韻律的動態。

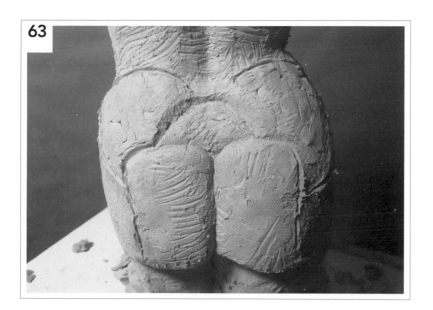

63. 繼續營造畫出來的臀
大肌、臀中肌以及薦骨區
塊。臀大肌呈塊狀。（參
考57頁右上方圖示。）

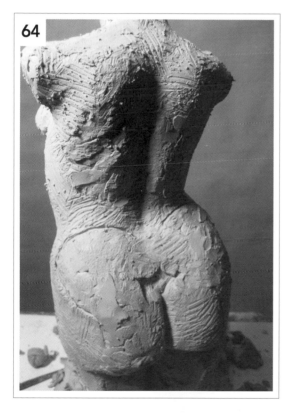

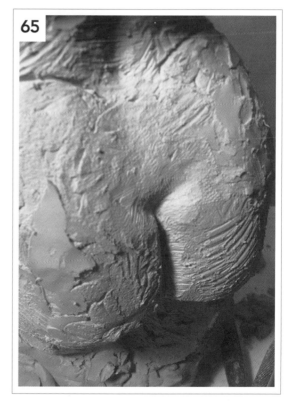

64&65. 附加更多黏土到這些形體並增加體積時，
也開始耙這些形體的表面；確實把黏土加在V字形
薦骨和位在薦骨下方的臀大肌頂部。然後用木塊
輕拍黏土，耙並揉合薦骨處的黏土。把修坯刀壓
進臀肌之間的垂直導引線大約1/4英吋（0.6公分）

深的地方，然後朝著表面往上耙。這會在臀肌側面
形成狹窄的面，並提升它們的立體感。繼續把黏
土附加到臀中肌，形塑出更完整的外形。（如有需
要，可參考26至27頁的照片。）

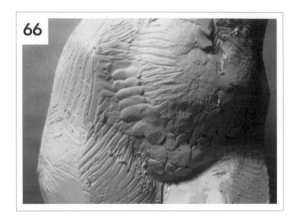

66. 透過附加小黏土條來填滿空間，並將腹部側面連結到臀部正面。繼續沿著腹部直到臀部的整個側面附加黏土條，然後用修坯刀揉合。

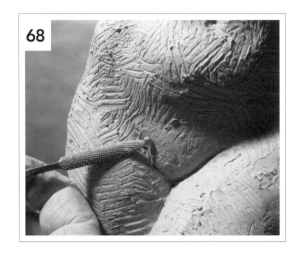

67. 附加黏土塊，營造出大腿以及下腹部的體積。

68. 附加小黏土粒，塑造出下腹部下的陰部形狀。

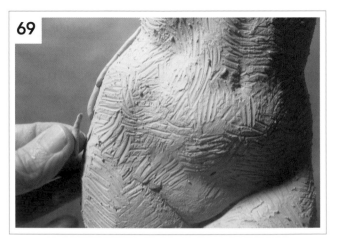

69. 附加黏土條，塑造出從腰部往下直到大腿頂部的臀部外形。

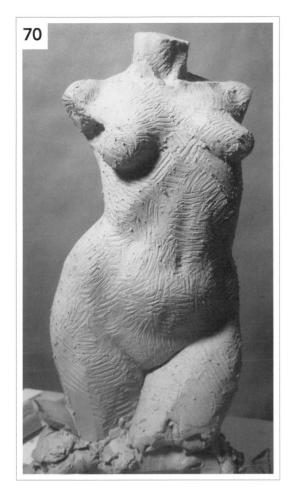

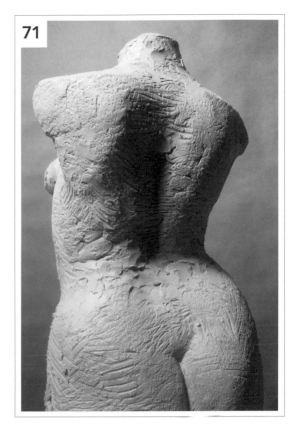

70&71. 第二階段大功告成。各個形體都經過形塑、耙並且接合,表面呈現出富有韻律感的流動。

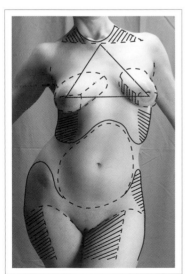

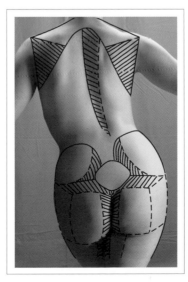

從正面看,虛線標示出四個較大的大腿面頂部(兩個在內面、兩個在外側)。注意向外彎曲的胸腔區塊位置,以及兩個乳房的體積。從背面看時,注意肩胛骨在胸腔側邊形成的大三角形,它具有三個面(頂面、側面和正面)。

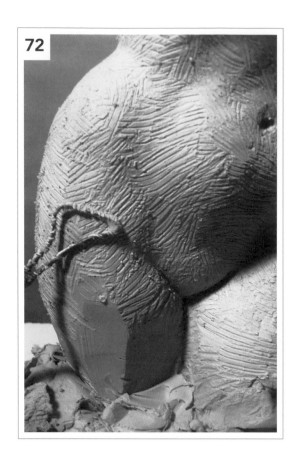

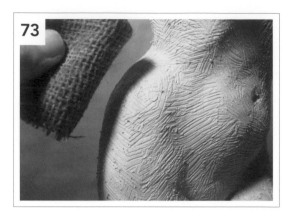

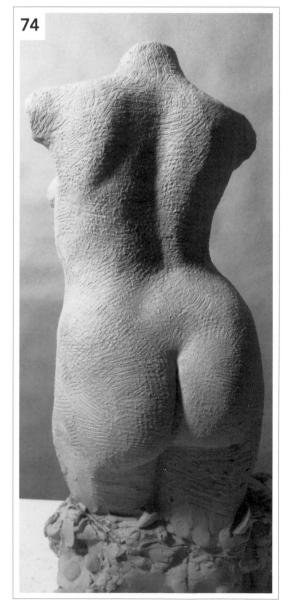

72. 這個時候，訣竅在於發現形體之間的轉變。隨著第三階段（最終加工）進展，繼續用黏土塊連結高和低形體，並且以耙的動作修飾每塊肌肉和骨骼之間的過渡區塊。

73. 捏皺一平方呎（929平方公分）的粗麻布，用它輕拍黏土，讓工具痕跡和布的紋理互相融合，產生肌膚般的柔軟質地。弄濕粗麻布，用它來加強肌理。也可以用一塊平坦的粗麻布，以拇指用力把它按壓到特定區塊。

74. 透過讓紋理覆滿整個形體（本圖顯現完成粗麻布技法後的背部樣貌），達成整件作品的一貫性。

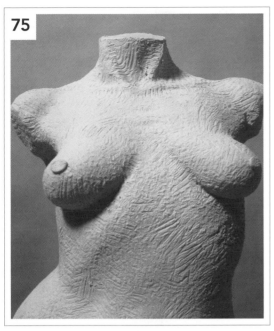

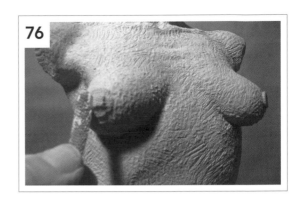

75. 把一個圓盤形的黏土塊黏在乳房端點上，要大到足夠塑造乳頭和乳暈。

76. 用銼刀把圓盤壓向乳房，造出小塊乳頭形狀。壓圓盤並使它擴散，做出乳暈。讓圓盤周圍的邊緣微微隆起。

77. 也在乳頭和乳房上運用粗麻布營造質地的技法，就像處理形體其他部位的方式一樣。

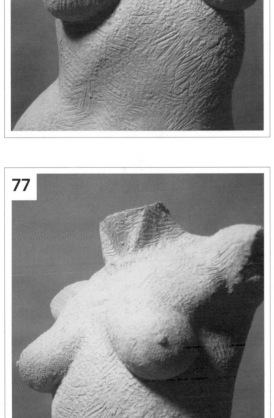

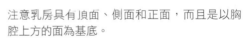

注意乳房具有頂面、側面和正面，而且是以胸腔上方的面為基底。

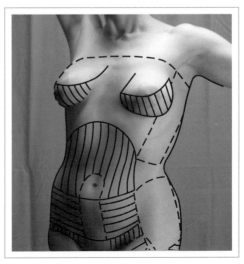

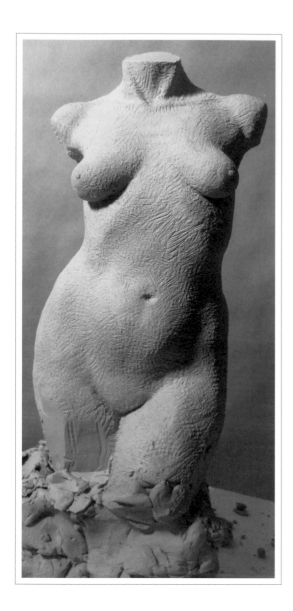

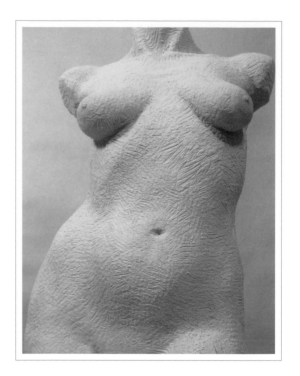

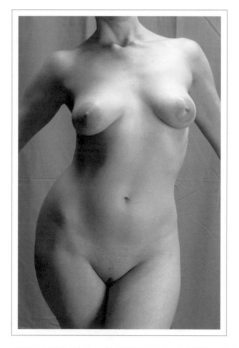

從不同面向所見、加工完成的黏土雕塑。我很享受這
樣的雕塑步驟：把人體轉化成單純的形狀，再把這些
形狀化為和模特兒神似的樣態。從大區塊著手、然後
從最小的形體結束，這總是很有效。在這個情況下，
融合各形體和塑造細緻的表面質地為雕塑注入生命。

最後再看一次姿勢，藉此比較原型和成品。

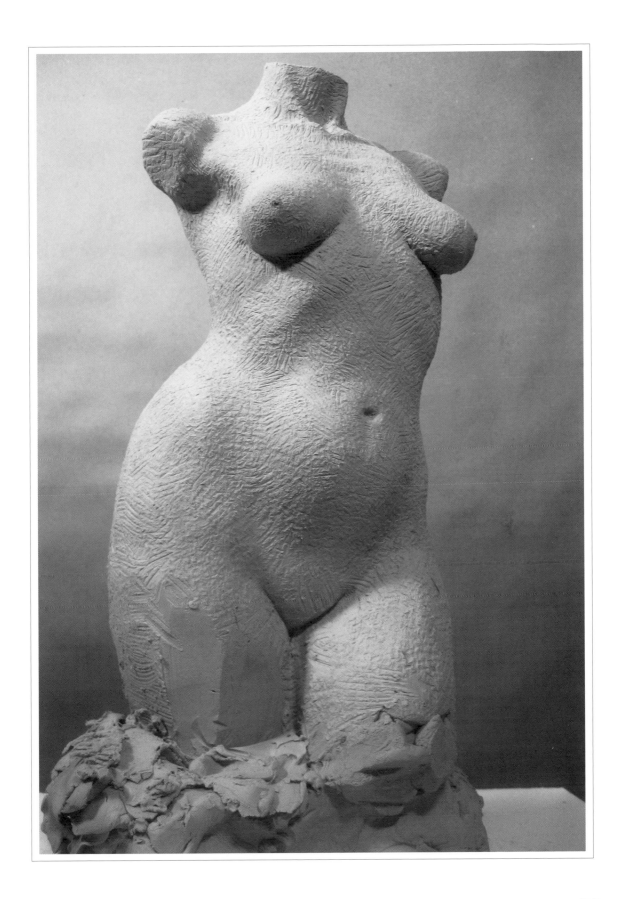

思考形體的主要面和構造元素

　　我納入的這些圖示可以做為工具，有助於將擺姿勢人體的雕塑面向、動態以及構造特色視覺化。一開始，學習觀察單純的塊狀和人體的各個平面，同時尋找形體的韻律、型態與輪廓，這可能具有挑戰性。解析人體固有的彎曲和角度元素的方式無以計數，這些圖示只代表其中幾種。它們引介觀看骨頭和肌肉的另一種或補充的視野，由此拓寬對人體的視界。

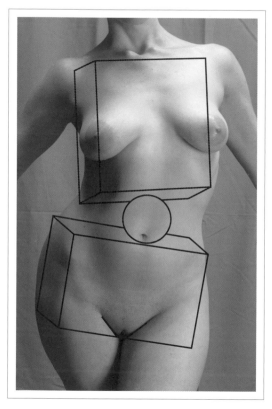

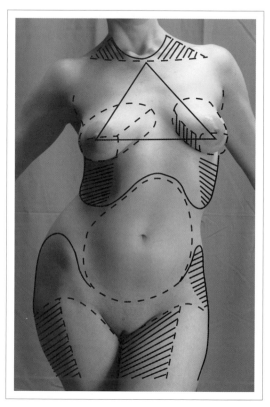

長方體的骨盆塊和胸腔塊大小相近。骨盆塊以水平方式擺放，它的背後凸起且左側抬高；因此，塊體正面微微朝下。此外，塊體左邊比右邊高。垂直胸腔塊上揚的同時，也往後傾（這也導致背部彎曲），因此它的正面朝上。塊體的左側低於右側。核心肌群（球體）位於胸腔與骨盆之間的正中央，它將這兩個大區塊連結在一起，並讓它們能夠彎曲、傾斜和轉動。

骨盆區塊的實線勾勒出臀部和大腿的輪廓，線條在腹部下方連成一個完整的環形。上半身的實線圍繞著下胸腔的形體，它以左側乳房下方為起點，往下方的臀部延展，在胸部中央上升，然後再次往下、朝胸腔另一側蜿蜒。身體中央的虛線環繞著位在肋骨和臀骨之間的中央凸起處的腹部肌群。因為腹肌會為了適應許多不同的肢體動作而伸展，所以這個梨形的腹部形體也隨著動作改變。

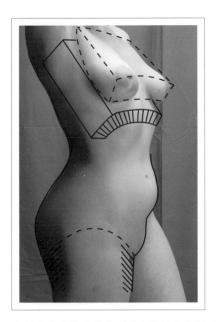

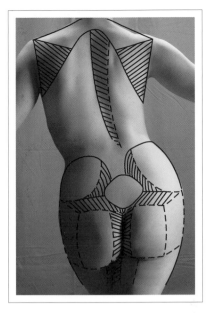

胸部和乳房的塊狀雛型具有橫跨胸部的頂面、乳房的側面,以及從乳頭到胸腔的底面。這個區塊是基於胸腔的圓筒狀凸起的雛型,而且具有厚度,如塊體下緣的線條所描繪的。右邊的實線沿著腹部、下腹部和骨盆正面的陰部的輪廓之間的過渡而延展;左邊的實線則沿著背部、臀部、臀肌和大腿背後的輪廓,並補足正面形體的輪廓。大腿呈圓錐狀,斜線指出形體的正面與背面,而大腿頂端的虛線則呈現了臀部和大腿之間的過渡區塊。

肩胛骨往前傾,並以胸腔頂端和兩邊的彎曲為基底。斜方肌在頸背周圍隆起,連接到肩膀,並且從髆棘(畫有陰影的三角形頂端)和肩胛骨頂端到脖子底部,形成一個面。脊椎右方、畫有陰影的狹長面顯現在背部(從脊椎頂端到胸腔底部)往下延展的斜方肌區塊側面,以及沿著脊椎側的下背部豎脊肌。(位於上臀部區塊的)兩邊臀中肌的側面往下方的薦骨(中央的橢圓)延展。臀大肌就像盒子,每側都是一個面。這些肌肉內側的狹窄立面為它們賦予立體感。

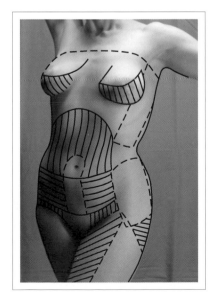

用虛線畫出的塊體呈現這個姿勢中,胸腔和骨盆的雛型塊體。個別乳房的塊體都具有頂面、側面和正面。乳房以胸腔上方的面為基礎。上腹肌隨著胸腔伸展,並從肋骨外緣,朝著胸腔底部往下並往內延展。曲線顯現出腹部的伸展動作,線條則繼續往肚臍延伸,並向下圍繞陰部。大腿內面朝著陰部下陷。下腹部的兩個側面有助於使腹部正面「凸出」。

4

完整人體

本章將再度探討如何循序漸進，用簡單、實心的長方體和三角形體塑造雛型；但是，這次將處理全身側躺姿勢，並且比前一章更深入解析。本章每個形體都表現身體各個較大區塊和部位。我們將再度聚焦在這些形體的 3P（位置、比例和面）以及擺姿勢的身體區塊的 BLT（彎曲、傾斜和轉動）。而且，依循一貫做法，雕塑家都必須先評估姿勢。學習觀察模特兒，這有助於看出現有的解剖學形體和形體間難以捕捉的過渡區。詩意寓於形體之間，透過人體表面富於韻律感的流線，連接起上面的高低起伏，讓人創造出整體諧調、不支離破碎的雕塑表現。

評估姿勢

　　古典的臥姿是動態的詩，並具有啟發偉大藝術作品所需的一切因子。形體的流線透過富於節奏的連續動態，從一端延伸到另一端，中間經過許多高低起伏，使我聯想到風景。一側的手臂和另一側的腿擺放的姿態形成某種構圖，由在兩端之間延展的身長連接起來，並由此產生完整的構圖。

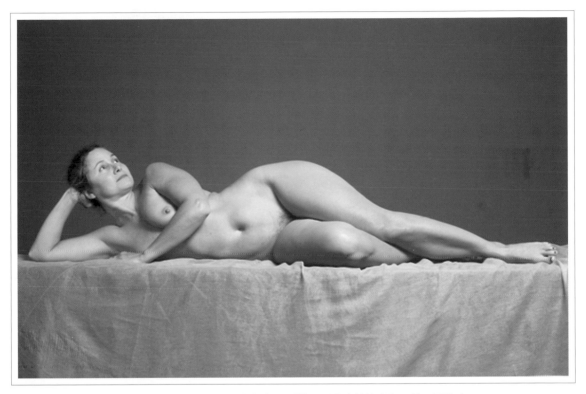

　　姿勢一旦決定，就開始從正面、視平線的高度來觀察。以彎下一邊膝蓋的跪姿，從正面的中央觀察。要判定姿勢的最高點時，從視平線來觀察是最適切的（這個姿勢最高點是臀部），接著判定姿勢的最遠點和最低點（左邊的手肘和伸直的腿的大腳趾）。在人體的高點和低點之間連出想像的線條，由此判別這個姿勢具有狹長的矩形構圖。

用這個技巧找尋更多大形體，並初步掌握手臂和腿的幾何構圖。這時還不必顧慮細部。後續幾頁呈現姿勢的順序，是模擬在課堂或工作室開始雕塑之前，圍著模特兒並加以觀察的方式。花一些時間研究姿勢，並參考112到115頁，疊加輪廓線的圖片。

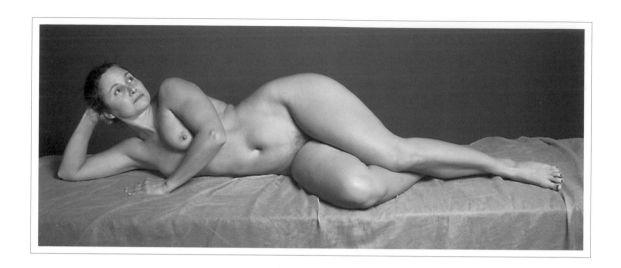

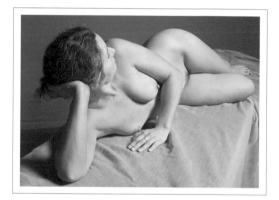

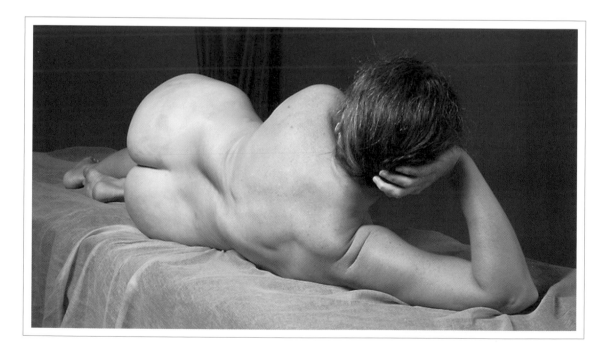

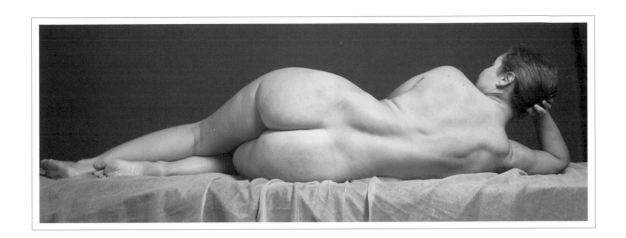

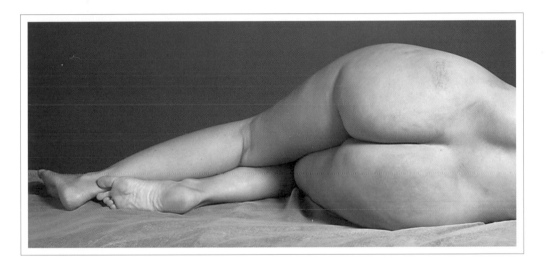

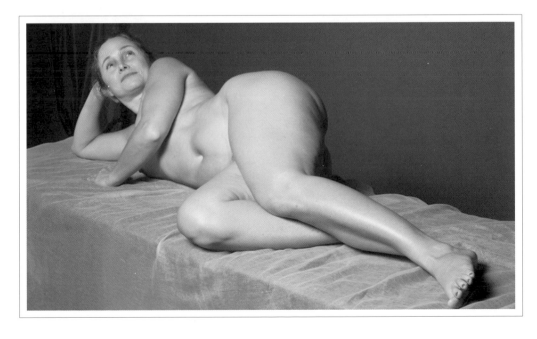

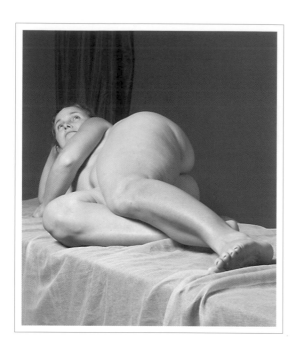

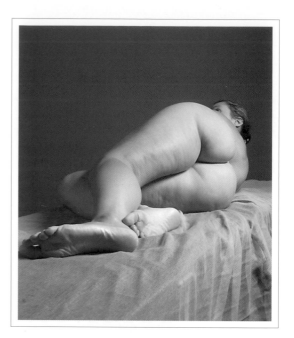

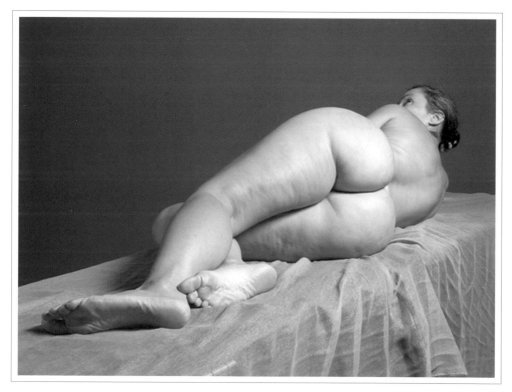

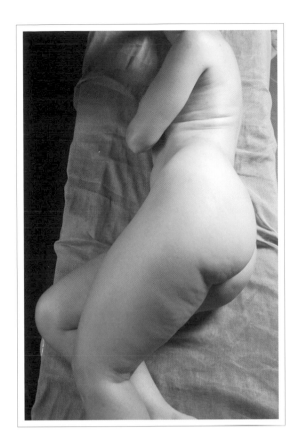

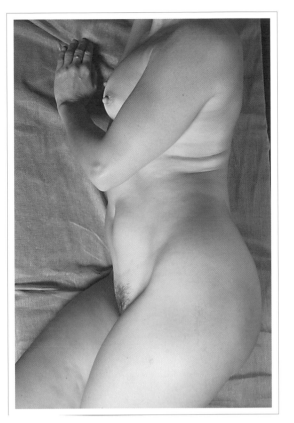

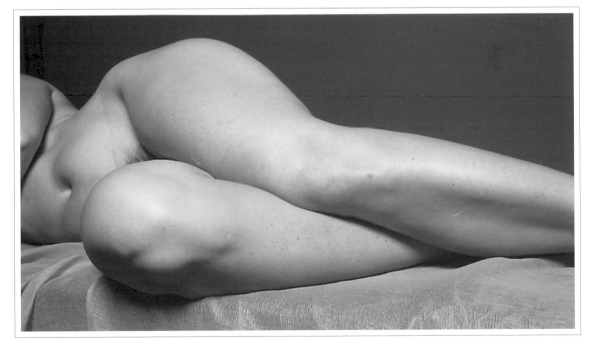

側躺的人體

　　前面已經介紹過工具（參考 16 頁），不過仍在這裡重新說明：使用修坯刀來耙、雕塑、融合甚至均勻鋪平表面；使用木塊形塑並定義各面，並透過輕拍黏土表面，塑造形體的邊緣；用塑形木刀附加黏土、畫導引線和切出平面。面賦予形體方向感、有助於形塑和定位各個部位，並提供一些表面，可以從上面塑造雕像的體積。面也能讓形體更容易從表面投射出來。

　　為了從整體來發展作品，我不會一次完成一個區塊，而是傾向從正面跳到背面、再從頂端跳到底部，在這裡加些黏土、從那裡去掉一些黏土。本章的照片大都是特寫，但實際創作時，則可以看到完整的雕像，所以在雕塑一個細部的時候，馬上就可以看到那個細部和整體之間的關係。這是持續的遊戲，必須從每個角度察看、再察看雕塑作品。例如，捏塑肩膀的時候，會發現必須在臀部背面添補更多黏土；所以，接著就跳到那個部位。以這種方式，就可以一直圍著雕像遊走，並在創作過程中加以調整，並察看是否對稱。我會在 68 頁詳加說明。

用厚度1/4到1/2英吋（0.6到1.3公分）的積層板，製作一個黏土基底或基座，而不使用雕塑支架。黏土基座的形狀不拘，但必須大到能放置雕像。這個基座有助於防止黏土雕像乾掉、讓雕像的各塊黏土彼此相黏，它也可以和雕像一起加熱，最後融入黏土作品的最終設計。不時用噴霧噴濕基座和雕像。每次雕塑告一段落時，用塑膠套把作品包起來。（關於這一點，請參考39頁。）

1. 一開始，先在板子（不是基座）上輕拍一塊黏土，做出一個塊狀來代表骨盆區塊。

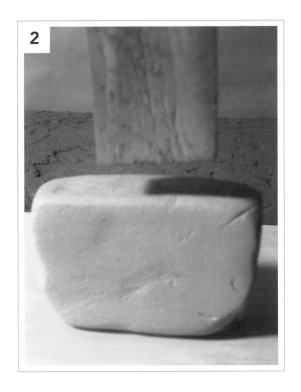

2. 接著用木塊工具輕拍黏土塊的每個面。黏土塊的每一側就是雕塑的面，它們彼此交集的地方就是面之間的縫。

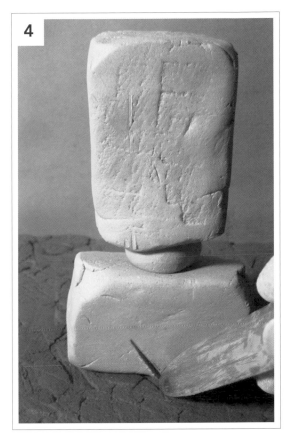

3&4. 再做一個黏土塊來代表胸腔區塊，並做一顆黏土球來代表核心肌群，也就是腹肌。胸腔黏土塊比骨盆塊稍微長一點，把它垂直放在骨盆區塊頂端，黏土球則置於這兩個塊狀之間的中央。骨盆比胸腔稍微寬一點；女性臀部比胸腔寬的程度大過男性。

三個部位都組合好之後，在骨盆塊底部中間畫一個V字形，顯示陰部的形狀。

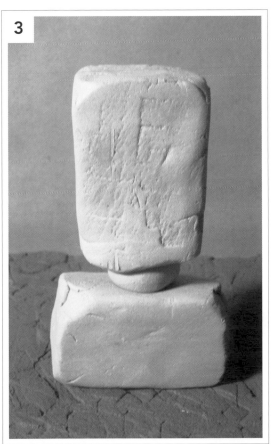

▶ 雕塑方法：辨識和調整

雕塑人像的時候，永遠不會犯錯，而是調整（adjustments）。處理形塑中的黏土雕塑只有兩個方式：附加和去除黏土。當你發覺所做的黏土手臂或腿太小時，只要附加一些黏土即可；當它太長，就去除一些黏土。持續附加和去除黏土，直到完成想要的造型。採取積極的態度，享受發現的過程。做對或做錯不是重點，我稱這個過程為辨識和調整。重點是從模特兒身上收集視覺資訊，藉此辨識雕像和模特兒的不同，然後放手去做，並藉由附加和／或去除黏土，加以調整。

附加或去除的每塊黏土都基於特定的目的，而且在雕像上占據特殊的位置，這對於新手尤其重要，這也充分說明：為什麼了解身體各區塊的面之間的基本關係是這麼重要。有朝一日，你的雕塑表現將更自然。技術固然不可或缺，但持續驅動力則源自熱情（第四個P）。讓我引用米開朗基羅在人生盡頭所說、可以充分做為印證的一句話：「我才剛開始學習技藝。I've just begun to learn my craft.」

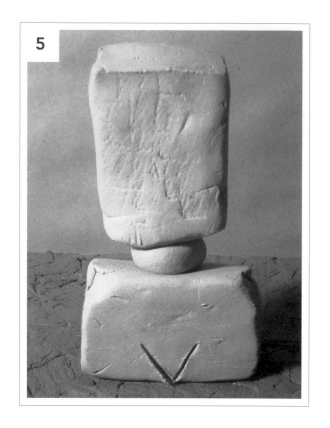

5. 注意：胸腔塊頂部和骨盆塊底部互相平行。沿著胸腔塊正面上緣，切一個往前傾斜45度角的面。最後會把脖子放在這個斜面上。

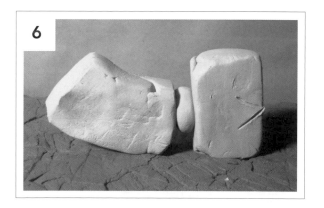

6. 放下這兩塊黏土，讓它們的側面置於基座上。伸展胸腔塊的上部（肩膀區塊），於是下方肩膀左側變的比上方肩膀更長。注意：兩邊肩膀之間的胸腔塊頂部以45度角向右傾斜，而且再也不平行於骨盆塊底部。

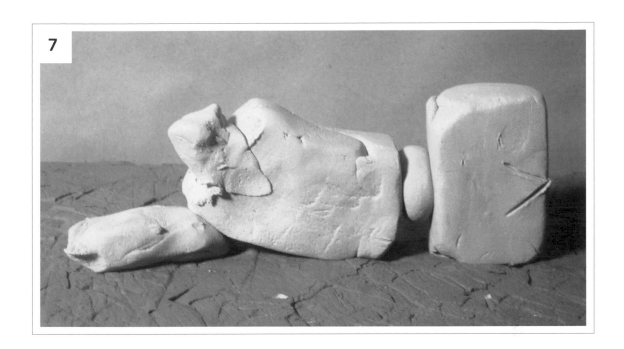

7. 在下方肩膀底下放一根圓柱形黏土，做為上手臂。在胸腔頂部斜面中央，放一根較小的圓柱形黏土，做為脖子雛型。注意V字形陰部的位置。

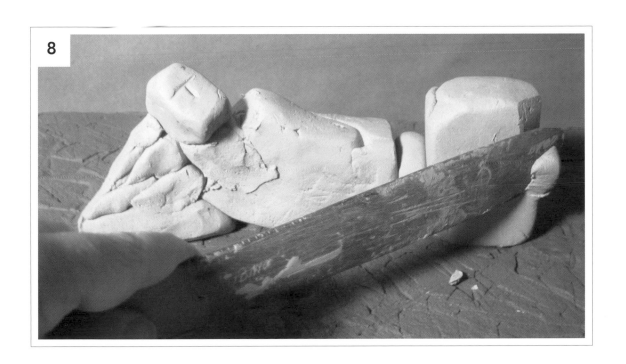

8. 做一個小長方體黏土塊，做為頭塊。把它黏到脖子上，然後黏附幾片黏土，形成支撐頭的實心三角形，藉此構成在這個姿勢裡支撐頭、從手肘到頭塊之間的右手手臂。然後在骨盆塊底部切一個斜面，這會是和雙腿銜接的地方。把V字形畫回新切的斜面。雙腿將被放在這個V字形上。

9&10. 滾出兩根黏土圓柱，做為大腿，將它們的一端揉尖，顯現大腿到膝蓋逐漸變窄的形狀。首先把底部大腿附著到骨盆斜面的V字形陰部處。接著附加上方大腿。這些圓柱擺放的方向和模特兒的腿相同。再滾出兩根在接近腳踝處變細的黏土圓柱來塑造小腿。從45度角切出下方圓柱的膝關節那端，再把它放在下方的大腿尾端後面。雙腿只在膝蓋處彎曲。

11. 黏附上方的小腿區塊，但它和大腿區塊形成的夾角比下方的腿大。兩條黏土腿都在膝蓋彎曲。這些黏土腿必須很紮實，不應太過緊縮或凹凹凸凸，而且從臀部到膝蓋之間、或膝蓋到腳踝之間的區段不可彎曲或具有弧度。

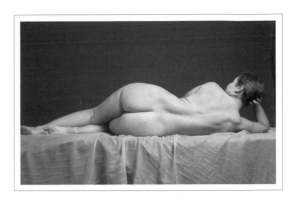

12. 在這個階段，先停下來，從背部觀察雕像，察看它的3P和BLT。現在，你已經準備好添加下一個層次的面，並且捏塑人體的種種形狀。

透過鋪排簡單形體而塑造的雛型，應該具有模特兒的動作和神態。

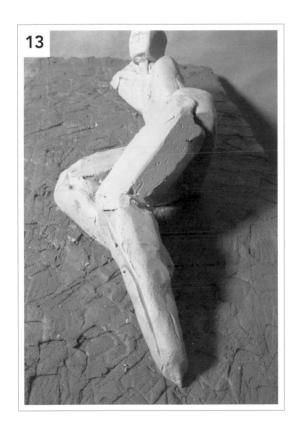

13&14. 在上方的腿切出兩個面。一個面朝腿的正面傾斜，另一個面則往背部傾斜。面之間的縫是各個面在大腿高點相接的地方。（參考114頁的最後一個圖示）也在腿的頂面、從臀部到膝蓋的區段切出一面，請留意膝蓋應該要位在相對臀部多低的位置。

15. 附加一塊長方體黏土，它的一邊稍微窄一點，這將做為靠近我們的那隻腳。腳的正面比較寬，而且大腳趾尖到小腳趾尖之間呈弧形。把足部黏土塊的窄端（腳跟）附著到黏土小腿的底端。

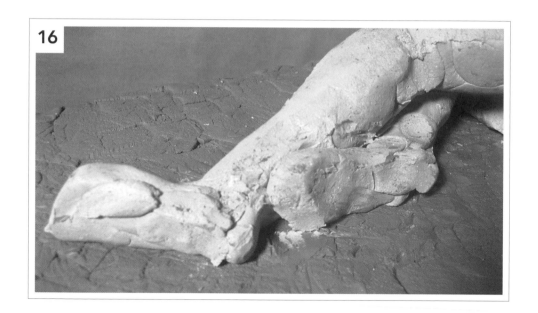

16. 在伸展的腿和腳的底端背後附著一條黏土，並在腳底附著一塊黏土，做出那條腿的腳跟。揉合這些黏土，塑造出三角狀的腳跟。

　　塑造另一隻腳的黏土塊，它有局部壓在伸展的腿上。必須讓兩隻腳一樣大。

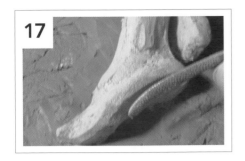

17. 透過用銼刀壓腳形的底部來形塑腳底，然後用銼刀壓雙腳的側邊。壓的技法有助於在需要的地方塑造平面以及面之間的縫。

18. 附加一些黏土，來形塑腳正面的幾個面（由表面下的踝骨和蹠骨的高骨結構形成）。沿著高骨周圍畫一條導引線，接著在高骨和低骨之間切出一個狹長的面，形狀像一個台階。以大腳趾的蹠骨為起點，切一個面，而隨著這個面往腳外側延伸，把它做得愈來愈窄。造出一個面來代表四隻腳趾，並在大腳趾尖塑造一個面，代表腳趾甲。

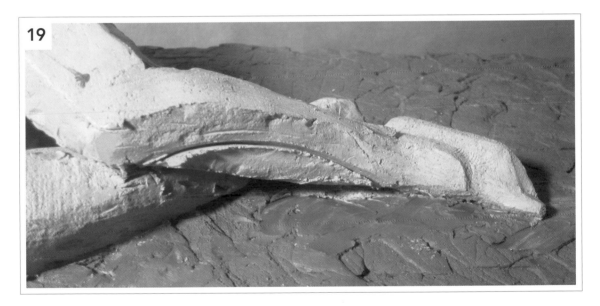

19. 腿的下半段呈楔形。在上方小腿的中央，從膝蓋到腳踝之間，畫一條顯示脛骨的微彎導引線。然後把塑形木刀的刃置於導引線上，接著以膝蓋為起點、以45度角削黏土，一直削到腳踝為止。這個面往腿的背面傾斜，它將做為腓腸肌（位在小腿背面的肌肉）那一側。參考63頁的最後一個畫面。

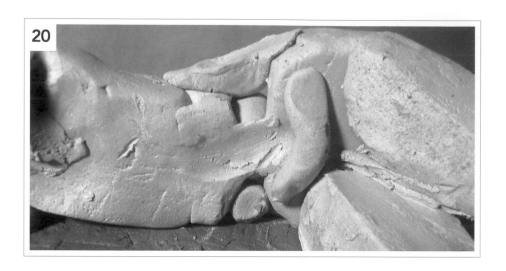

20. 要連接胸腔和骨盆塊，先在這兩個塊體朝上的側面放上一塊三角形黏土，它恰位於胸腔與骨盆之間中央的黏土球上方。接著在中央的球的下面附加一塊黏土，連接到另一側的臀部和胸腔。最後附加一條黏土，塑造出下腹部。

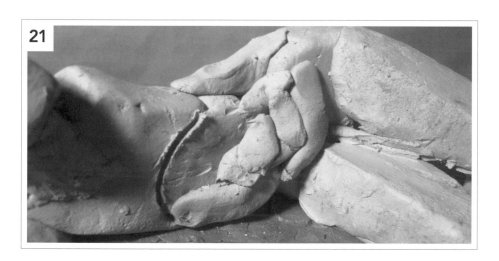

21. 在這個姿勢裡，重力把腹肌拉向模特兒側躺的表面，而胸腔下部側面則使腹肌往肩膀伸展。要顯現這樣的體態，讓腹部塊體下垂到基座，並朝下方肩膀（編註：即模特兒的右肩）延展。腹部最渾圓的地方接近靠底部的臀部。繼續增添腹部塊體從下腹部到胸腔區段底側的體積。注意：我還在軀幹上刻畫了一條曲線，來顯示胸腔底邊。

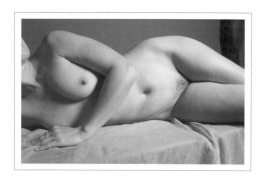

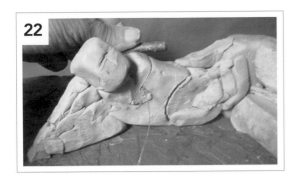

22&23. 這個時候，我決定進行調整，來拉長胸腔塊。（參考68頁的邊欄。）我用金屬線執行了一次無痛手術：從胸腔左側到右側橫切胸部中央，然後把切割過的胸腔上半部跟胸腔其餘部分拆開，兩者距離大約1/2英吋（1.3公分），以此拉長胸腔。

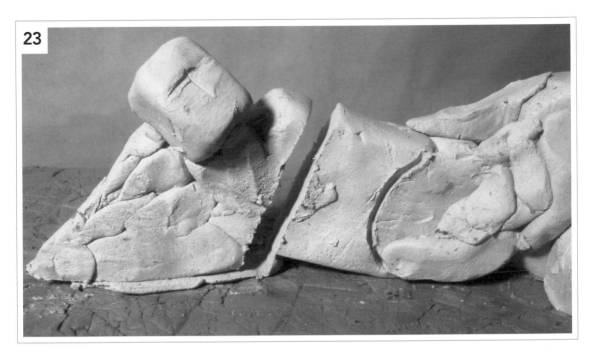

24. 現在只要在這兩個胸腔塊之間附加黏土並加以揉合，就可以繼續雕塑。

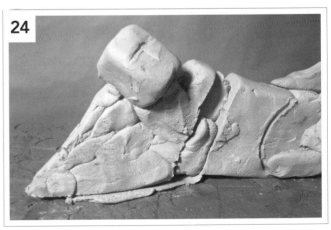

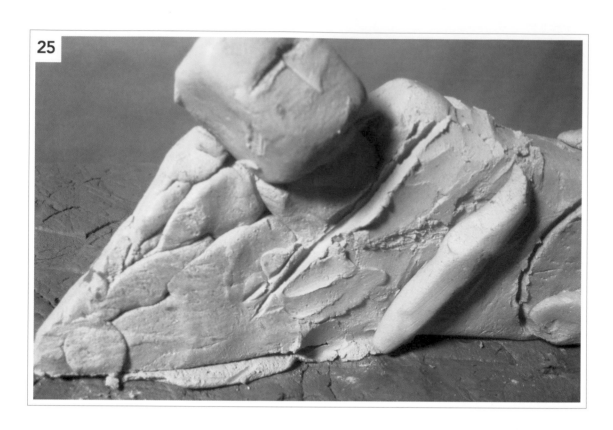

25. 畫一條和肩膀平行的
導引線，指出鎖骨。在要
捏塑乳頭的地方附著一條
黏土、和鎖骨互相平行，
做為乳房的基底線。

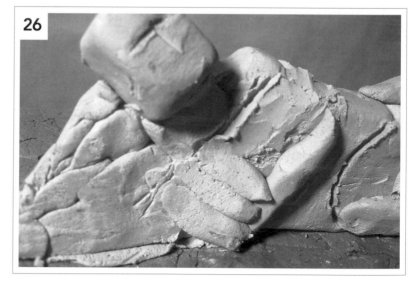

26. 開始在乳房基底線和
鎖骨之間黏附更多黏土
條，以塑造胸部和乳房塊
體。

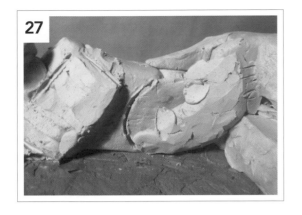

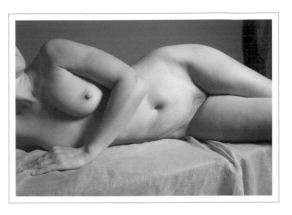

27. 完成胸部和乳房雛型的三角塊體。注意腹部下方和上半段大腿的面銜
接處有一個狹長的面,這個面將代表腹部從骨盆塊凸出的部分。

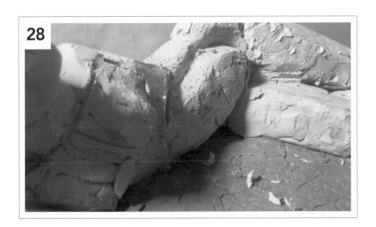

28. 形塑上段腹肌的側面,以及腹肌
側面和正面相連處的接縫。

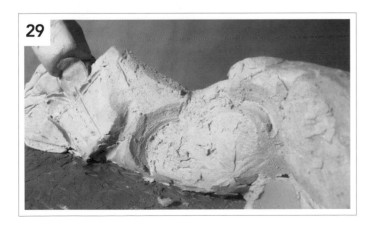

29. 然後在胸腔下面營造一個狹長的
曲面,讓它沿著靠近臀部側面那邊、
朝下方腹部延伸。留意乳房和胸部雛
型底部、側邊和上面那幾個面,以及
腹部底部和正面的那幾個面。

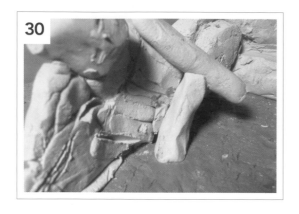

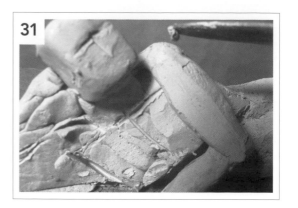

30. 開始用黏土圓柱塑造橫跨身體的手臂。手臂和腿一樣，都只在關節處彎曲。

31. 在手臂的側邊切出或輕輕拍出一個面。用小塊黏土塑造肩膀。

32. 附加小塊黏土，來營造和形塑手肘區塊。在正面和背面以及手腕的內部和外面，切出或輕輕拍出一個面。前臂下半段呈長方形，它的正面和背面呈現寬並且相互平行的平面，兩側的面則是狹長的。前臂上半段比下半段更寬而且渾圓。

手朝上的面和手腕朝上的面連成一體；但手腕一旦彎曲，這整個面就會改變方向。

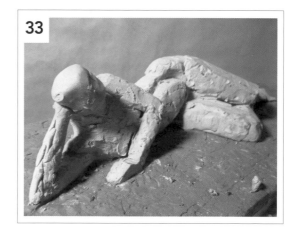

33. 塑造一個拳擊手套形狀的塊體做為手，讓它安放在基座上。

▶ 手臂和腿的面

這個時候，要輕拍大腿和手臂的各個面。思考這些面之間的關係也很重要：上手臂具有四個面或側，形狀類似長方體。在站姿裡，手臂在身體側面下垂，此時手臂外側表面比較寬，而且平行於靠著胸腔的手臂對側。手臂正面——也就是二頭肌——比側面更狹長，並且平行於和它對應、位在手臂背面的三頭肌。

定出二頭肌的位置，並在這裡塑造一個面。在這個姿勢中，上手臂的二頭肌朝著乳房側面轉進來。手臂外側較寬的表面，和胸部及乳房的正面朝往同一個方向。用木塊輕拍手臂這一側，形塑出它的側面。之後會在手臂這個面的頂端塑造三角肌（肩膀肌肉）。

大腿也是具有四個基本面的長方塊體。膝蓋頂端與髖關節之間的狹長正面是由股四頭肌、外股肌以及內股肌構成。腿背部的狹長平行面是由半腱肌、股二頭肌以及半膜肌構成，而且和大腿的正面平行。大腿外側比正面更寬。由於一組肌群從大腿中段開始延展到坐骨（骨盆中央），因此大腿內側的面和外側的面並不平行。辨別這個姿勢中，上方腿的膝蓋指向哪裡，然後就能判斷大腿的狹長正面朝向哪裡。在現在進行的這個例子裡，大腿外側的面朝上，面向天花板，較狹長的正面則朝向左邊、趨近手臂。

從正面看上去，下半段的腿呈楔形，這個楔形的中間就是脛骨。和這根骨頭等長的一側平面往骨頭內側傾斜，另一側的面則往外側傾斜。從上圖可以看出，脛骨成為面之間的接縫。

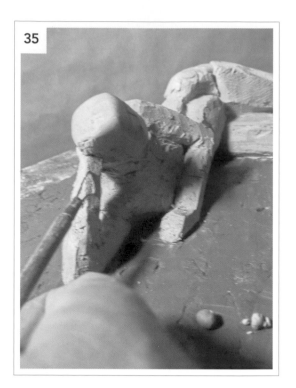

34. 把銼刀置於手臂和肩膀之間，然後把刀子壓進黏土，來營造胸部和三角肌（肩膀肌肉）之間的胸肌。

35. 用修坯刀耙手腕的各個面。

36. 沿著脖子周圍畫一條線，然後在脖子和胸部正面之間營造一個狹長曲面，做為鎖骨。

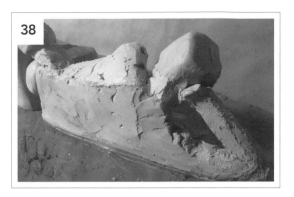

37. 移到人體背後，在肩胛頂面切出一個平面，在上面附加更多塊黏土，使上背部更豐厚。

38. 沿著胸腔側面，從肩胛到臀部切一個面，然後用木塊輕拍背部。

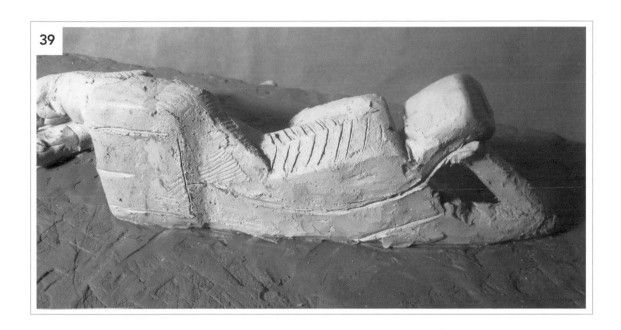

39. 畫一條線來顯示脊椎的方向。這條線以頭的塊體中央為起點，接著貫穿胸腔和骨盆塊中央。造出一個橫跨臀大肌頂部的狹長塊面，來增大這個肌群的塊體。用一塊黏土連結臀部頂端和胸腔底部，做為下背部和側背部肌肉（豎脊肌和外斜肌）。胸腔兩側從背後往前面彎曲。在胸腔側邊的正面和背面之間切出平面，然後在兩個面銜接處造出一條接縫。

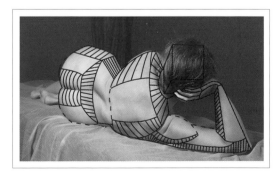

斜線區塊顯示出胸腔的各面；這些斜線在面之間的接縫處相交。

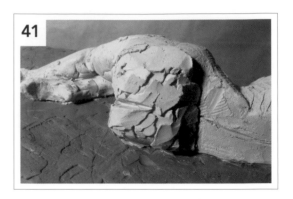

40. 以45度角，從骨盆塊底部往臀部肌肉底部切一個面。

41. 繼續壯大臀部肌肉的體積。在屁股塊體中央畫一條水平線。（參考61頁的第二個畫面。）

42. 在骨盆塊底部附加幾塊黏土，藉此增加臀部肌肉的體積。（參考62頁的第二個畫面。）

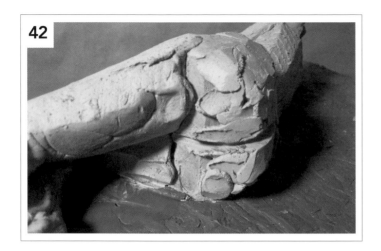

43. 把修坯刀壓到下背部脊椎區的1/4英吋（0.6公分）深處。耙並形塑下背部區塊的兩側。

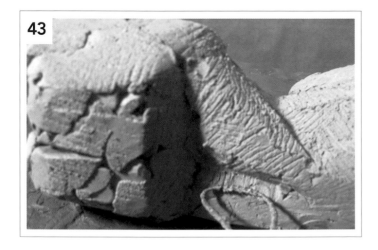

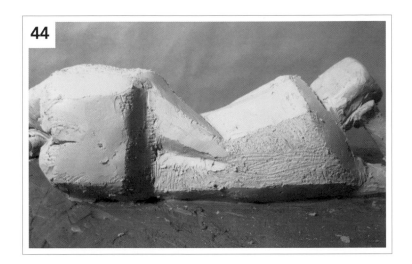

44. 這個時候，才底定了這個姿勢裡身體各部位的形狀和塊體的基本幾何雛型排列。在繼續雕塑之前，先暫停一下，概略評估結構上的相對關係，以維持造型精準。這個過程可參考113頁的第三幅圖示，和61頁的第一幅畫面。

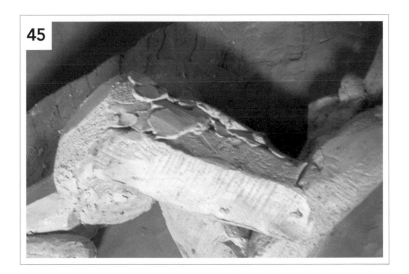

45. 在大腿背面和頂面附加小顆黏土，來營造腿塊體的造形、體積以及輪廓。

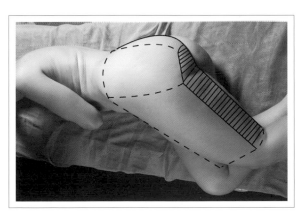

畫線區塊顯示腿的背面。

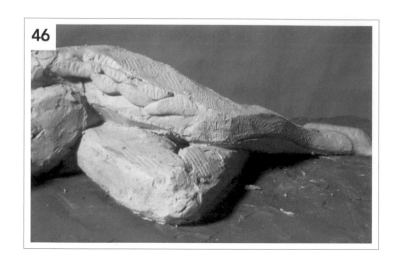

46

46,47&48. 下方腿的小腿肌肉太大，導致上方的腿和膝蓋無法像模特兒的腿靠著下方的腿。我從小腿肌肉切下並去除一些黏土來進行調整，如此才能把膝蓋往下壓，使它更接近底下的基座，並在這裡用木塊輕輕拍它。調整後，腿從臀部到膝蓋的斜度和模特兒的腿斜度相同了。

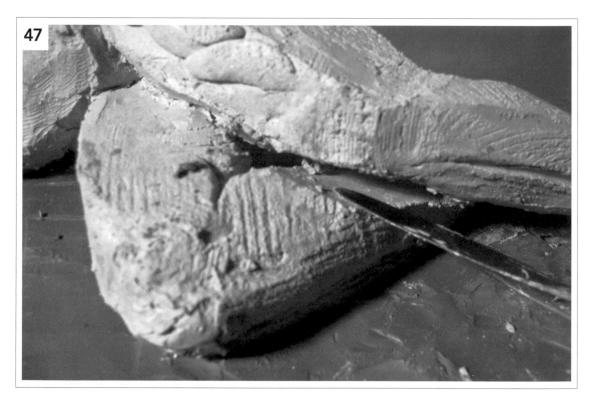

47

48

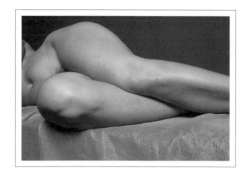

49&50. 形塑右腳底的各個面。大
腳趾球從足弓伸出，而且它的每
一側都構成一個面。腳跟的底面
和腳底其餘往腳趾延伸的區塊彼
此結合。足弓呈彎曲狀，而且本
身包含幾個面。四根腳趾是彎曲
的，並且構成和大腳趾彼此分立
的區塊。

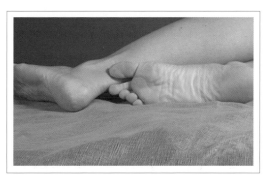

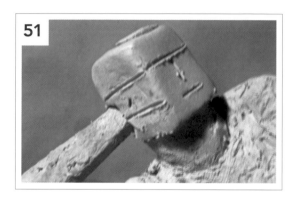

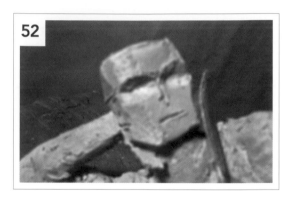

51&52. 一旦身體的部分就緒，接著就要更明確刻畫臉部特徵。頭的塊體是長方體而不是正方體，這個塊體的高度和厚度等長，但寬度較窄——大約是高度和厚度的65%。畫出顯示臉部特徵所在位置的導引線：在塊體正面、上緣以下三分之一處畫一條線來代表眉毛，這條線必須和塊體上緣平行。在中間的三分之一區塊中央、從眉毛往下畫一條垂直線來顯示鼻子。位於剩下的三分之一區塊中央的水平線段則代表嘴。接著挖掉黏土，造出眼窩，並在頭的兩側、從顴骨到下巴的區域塑造面頰。

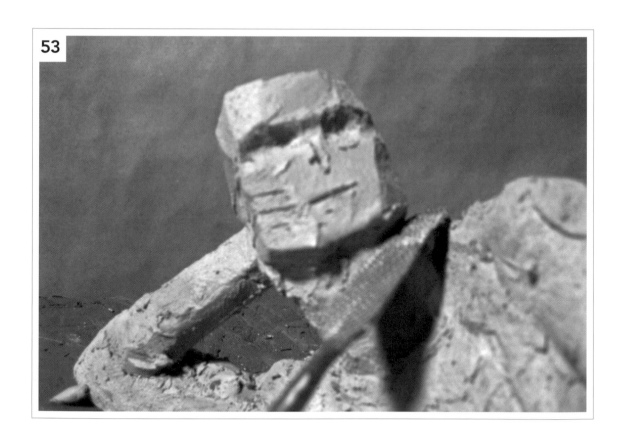

53. 在頭部、額頭的兩側，從眼窩頂端到額頭頂端的區段，各切一個面。然後形塑下巴輪廓和脖子相連的區塊。

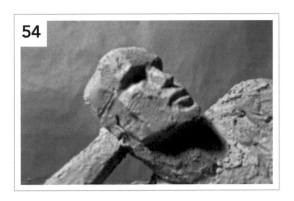

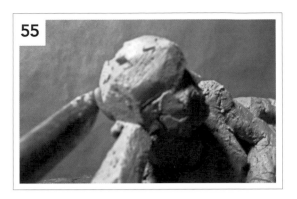

54. 在頭的側面中央畫一個X字形，做為耳孔。從耳孔到下巴之間，往下並往前畫一條線，形成下巴輪廓。做一個三角形塊體，做為鼻子的雛型。接著捏塑嘴唇和下顎的雛型。

55. 用塑形木刀添加小粒黏土，塑造出頭背後的渾圓形狀。

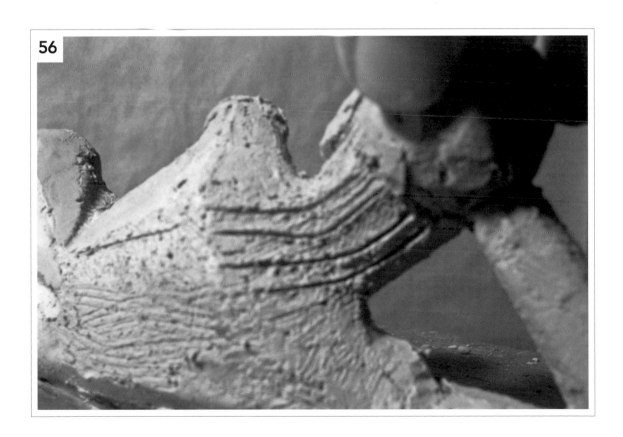

56. 背部的斜方肌的頂面，沿著頸背一路往上延伸到頭蓋骨下緣。要確保兩個耳朵之間的頸背這個平面平行於臉的正面，頭左右轉動時，這個面和臉的面都會朝相同的方向轉，就如這張圖中畫在斜方肌和脖子上的曲線所表示的。用手指固定頭塊，把頭往左轉，來模擬這個姿勢。

57. 黏上細小的黏土條，做為眼皮，並用銼刀把它們壓進那個部位。

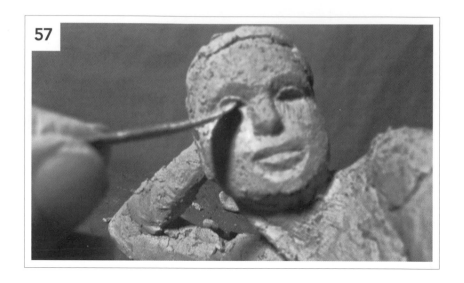

58. 在肩膀上端附加黏土，使肩膀區塊變得更豐厚。

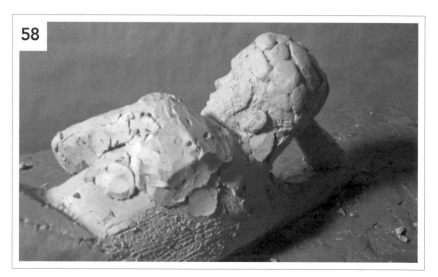

59. 在下方手臂頂端畫幾條導引線，代表肩膀肌肉（三角肌），並指出肩胛周邊的一些肌肉（大圓肌、小圓肌和棘下肌）。

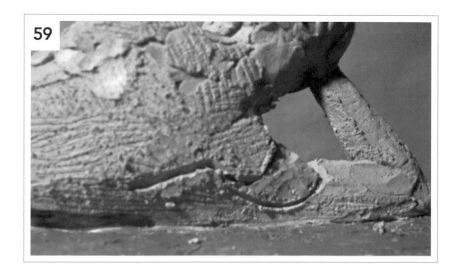

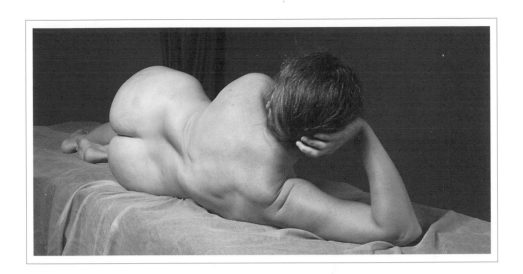

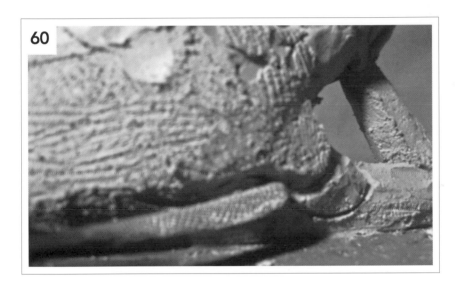

60. 在下方肩膀區塊塑造幾個面，顯示上面的肌肉折縫處。

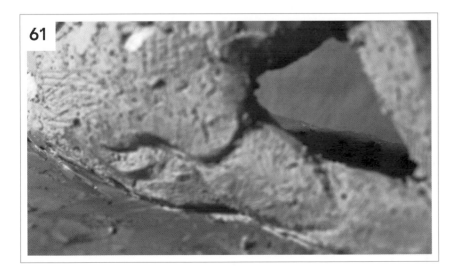

61. 塑造位在手臂頂端外側的三角肌形狀。三角肌頂端較寬，而隨著它在上手臂往下延伸，會變得更細，終點呈尖端狀。

62. 在雕塑的過程中，記得持續察看各部位形狀之間的關係。我從背後形塑肩膀時，察覺臀部應該更高一些，所以我用塑形木刀，在臀部頂面附加黏土。

此外，留意從胸腔底面延伸到骨盆的區段，也就是身體和基座接觸的狹長面。這個面促使身形往上抬，並造成胸腔這一側的輪廓線。（參考60頁的最後一個畫面。）

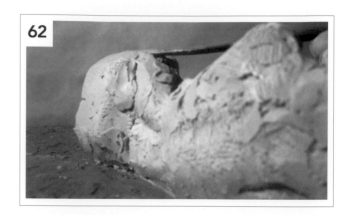

63. 把黏土附加到股骨頂端（大轉節），也就是股骨和臀部銜接的地方。（參考63頁的最後一個圖片。）

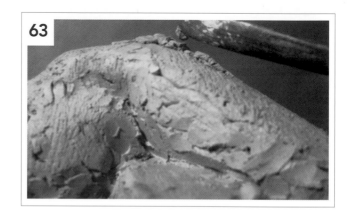

64. 用雙腳規測量手臂長度。比較兩隻上手臂的長度；有需要的話，加以調整。以同樣的方式處理下手臂。

注意上手臂和下手臂、手腕、三角肌、胸肌以及乳房的雛型面結構。把耳朵塑造成類似橘瓣的形狀。在脖子上附著一根黏土圓柱，做為鎖骨到耳朵後面的頭蓋骨之間的胸鎖乳突肌。

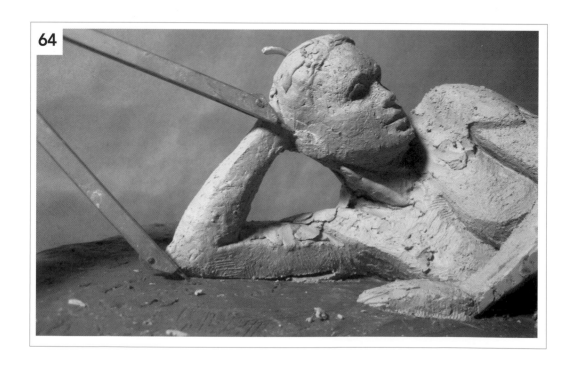

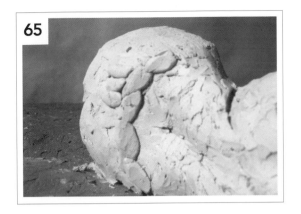

65. 繼續在臀部形體頂端、緊鄰薦骨的上方，做出一個像是層架的面。透過這個面，臀部肌肉將從下背部表面隆起。附加更多黏土，來增加下背部肌肉（豎脊肌和臀中肌）的體積，這些肌肉位在臀大肌上方、腸骨周圍（臀部外側頂端）。

66. 臀部肌肉上的陰影顯現下背部凹陷的深度。

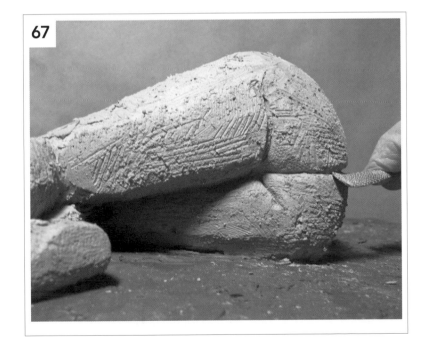

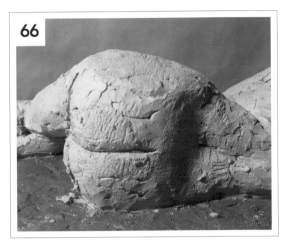

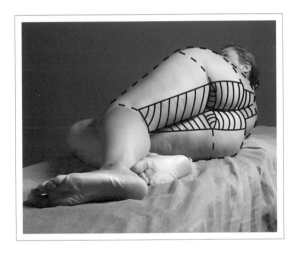

67. 把銼刀壓進兩邊臀部肌肉之間的縫，接著圍繞形體邊緣按壓，形成一個狹長的面，它也在這兩塊肌肉之間形成細微界線。

68. 在臀部內側的表面，用修坯刀營造一點深度形成一個面。做法是把刀子從臀部頂端往下拉，直到腹部肌肉的頂端。

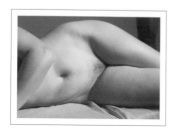

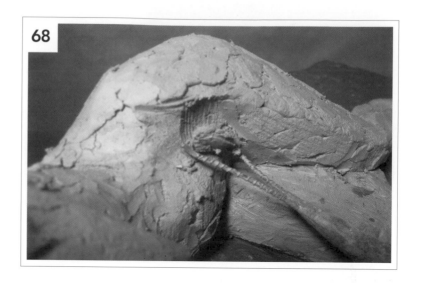

69. 繼續持著修坯刀掠過腹部，在一個形體和鄰接形體之間營造某種流線。臀部以下、腹部以上的深陷區域構成這兩個截然分明形體之間的過渡。注意上方腿的斜度和雙腿的面。同時，注意下方腿的膝蓋呈塊狀，而且比上方腿的膝蓋小，它還比上方腿更往前凸出（參考60頁的第二個畫面）。

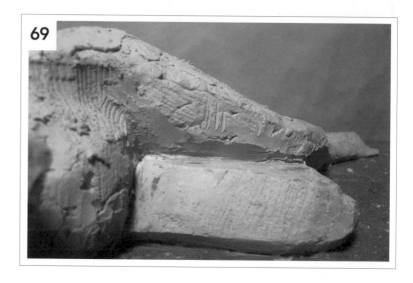

70. 塑造一個代表膝蓋頭（膝蓋骨）的塊體。在膝蓋頭兩側到脛骨頂端之間畫一個V字形，接著往後擠壓V兩側的黏土，更清楚塑造出膝蓋下部的形狀（參考63頁的最後一個畫面）。

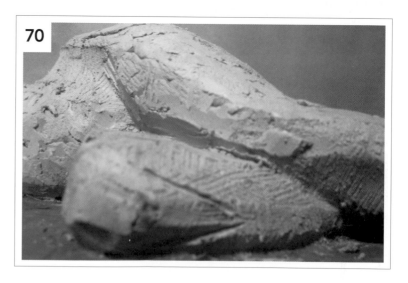

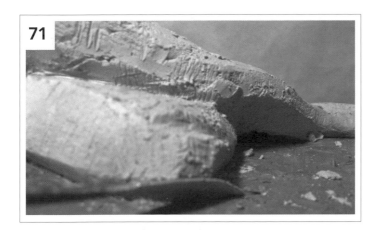

71. 用銼刀壓膝蓋兩側的黏土，使膝蓋頭呈長方體並且凸起。

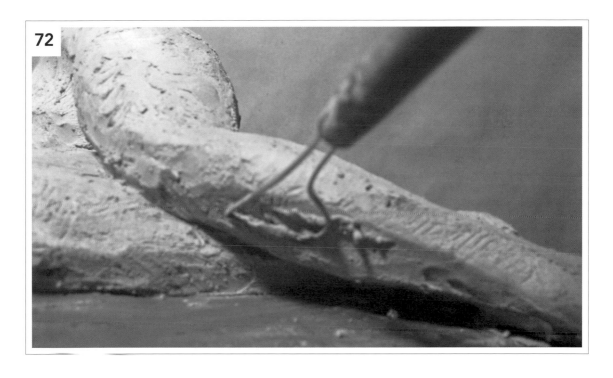

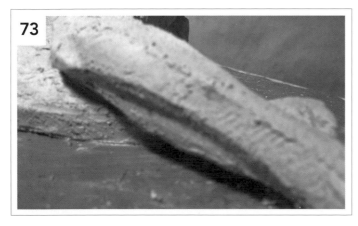

72&73. 把修坯刀放在下半段腿內側的面、和脛骨邊緣相距1/4英吋（0.6公分）的地方。沿著整條脛骨的長度，把出一道凹溝，形成這一側小腿肌肉和脛骨之間的過渡（參考63頁的最後一個畫面）。

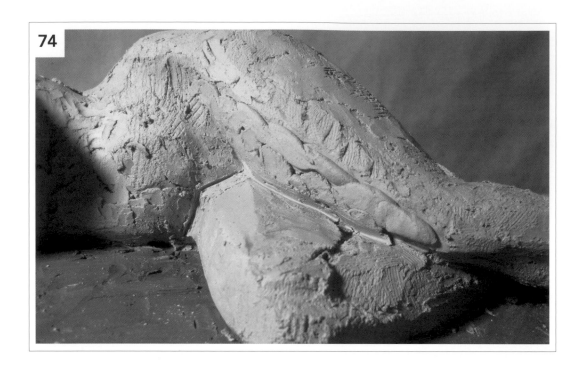

74. 把黏土附著到上方腿的正面、膝蓋以上的區段，來營造大腿的體積、形狀和輪廓（參考64頁的最後一個畫面）。

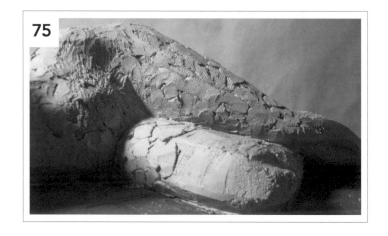

75. 用塑形木刀把黏土粒附著到下方大腿的側面，營造出大腿的形狀、體積以及輪廓。注意要清楚形塑臀部和大轉節。透過輕拍、耙並且揉合在雕像上添加或去除的黏土，即可清楚塑形（參考63頁的最後一個畫面）。

76. 用塑形木刀附加幾粒黏土，讓臀部及肩膀區塊逐漸顯得更豐腴。把黏土附著到胸腔和骨盆塊較低、較窄的一側，也就是身體和基座接觸的狹長面，塑造出渾圓的胸腔底側。

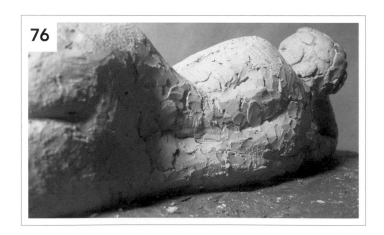

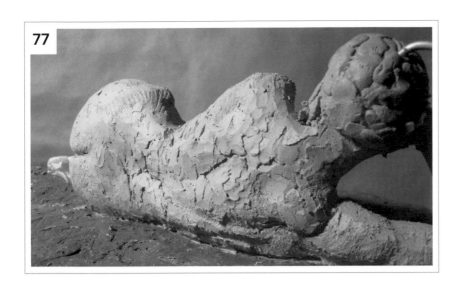

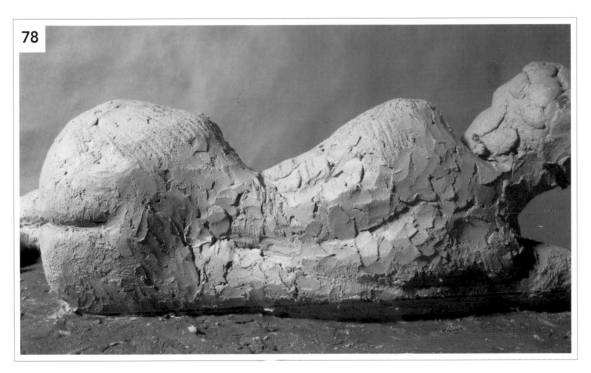

77&78. 增大肩膀頂部的三角肌與斜方肌的體積。把背部中間、脊椎兩側的區塊做得更厚實。這時，背部的主要形體和造型已經形塑完畢。在著手下一個階段「最終加工」之前，再稍加輕拍、耙並且揉合（參考61頁的第一個畫面）。

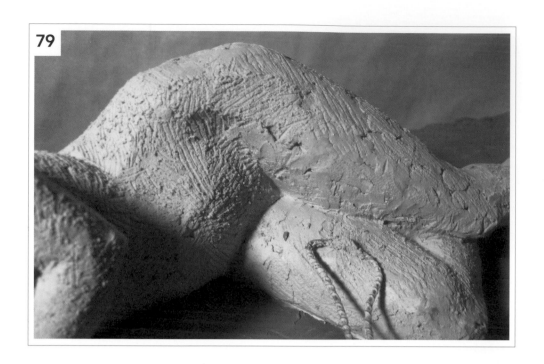

79. 進入最後加工階段，用修坯刀形塑腿之際，先把下方腿的大塊面的邊緣稜角磨圓。

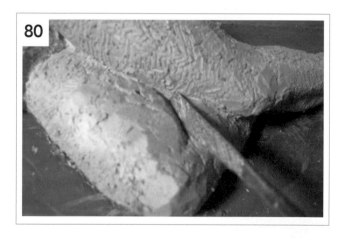

80&81. 在下方腿的膝蓋後方、介於大腿和小腿肌肉之間，切割一條縫。把銼刀的刀鋒置於這條縫，接著把刀子壓住黏土往上捲，再往下捲，營造圓潤的小腿肌肉頂部，並在膝蓋後方，為大腿和小腿形體之間做出細微的區隔。

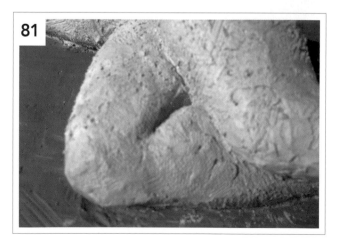

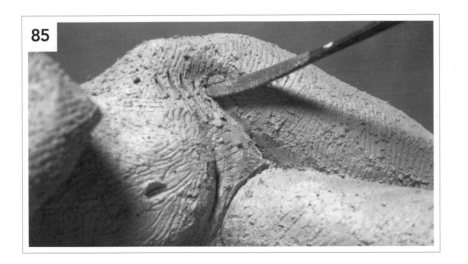

85. 附加小黏土塊到大腿內側、從臀部以降的狹長面上，使它更豐腴一點。

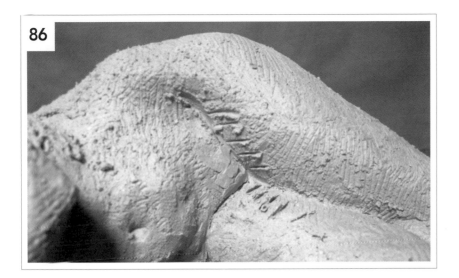

86. 繼續向下附加黏土，黏到下方大腿內側、靠近恥骨的地方。圖中黏土上的割線顯示出這個區塊。

87. 這些小黏土塊恰如其分地使大腿顯得豐潤。用木塊輕拍這個區塊，接著用修坯刀耙並且揉合黏土。（參考 64頁的第二個畫面。）

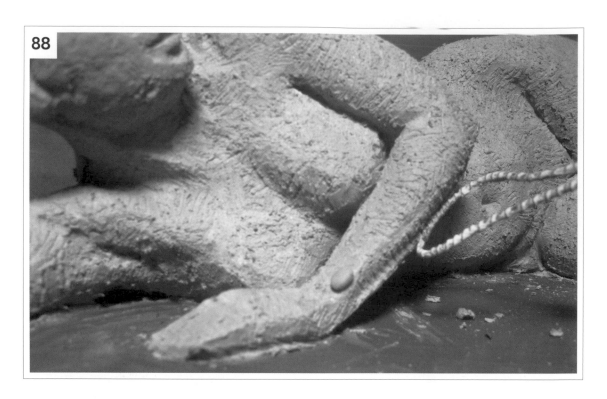

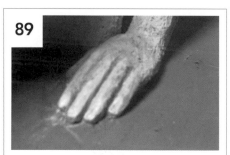

88&89. 把修坯刀邊緣放在前臂側面，接著在手肘到手腕之間掘一條狹長凹槽，營造出前臂骨頭和肌肉之間的過渡區。在手腕的頂端外側附著一顆黏土球，做為腕骨。

把銼刀壓向手指之間的黏土，以塑造手指和手掌。將手指頭一次一根，分開塑形。

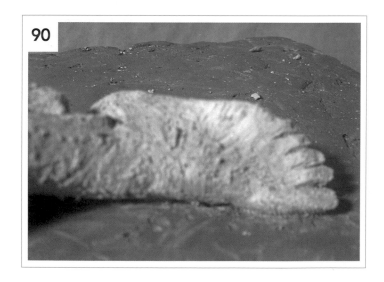

90. 藉由壓銼刀的動作來形塑每根腳趾。耙過整隻腳，讓這些面更形柔和；然後把腿部黏土和腳揉合在一起。

91&92. 耙腳底的面,並用修坯刀加以形塑。用雕花鋼珠筆來形塑腳趾頭及其間的縫隙。

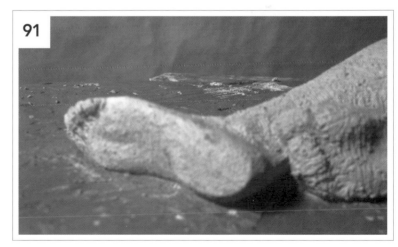

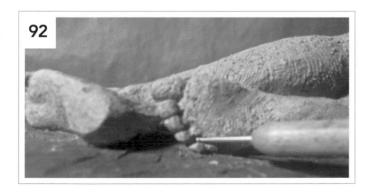

93. 先後營造支撐頭的手掌塊體，接著分開形塑托著後腦杓的每根手指。手上方的寬面連接到手腕上方的寬面。

從這個角度，也可以看到背部和肩膀肌肉開始隆起。在這些肌肉上附加黏土，然後用修坯刀在每塊肌肉周圍更深刻地形塑，使這些肌肉更加明顯。（參考60頁的最後一個畫面。）

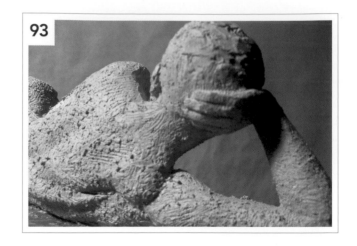

94. 肌膚交疊形成皺褶，在表面下彼此連接。折縫處的表面絕不是平坦的，透過在黏土上切割一道線，在三角肌上營造出淺淺的折縫。然後，把銼刀的刀鋒切進這道線，再把它往兩側捲動。銼刀將在這道切縫兩側造成微微的傾斜面。

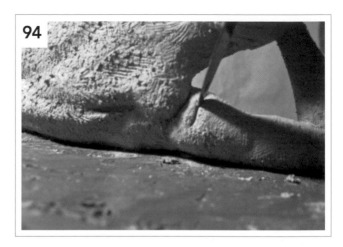

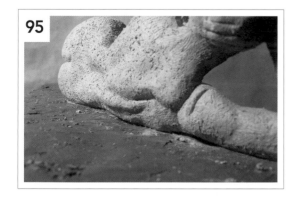

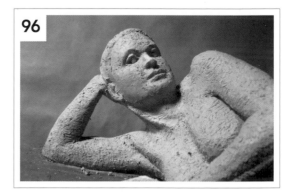

95&96. 表面、肌肉和體形變得更細緻。用修坯刀形塑手臂、乳房和胸鎖乳突肌。也對臉部特徵做最後精修，請在兩側眼皮下方的眼窩黏附小塊黏土做為眼球，留意不要讓黏土眼球凸出到眼皮以外。

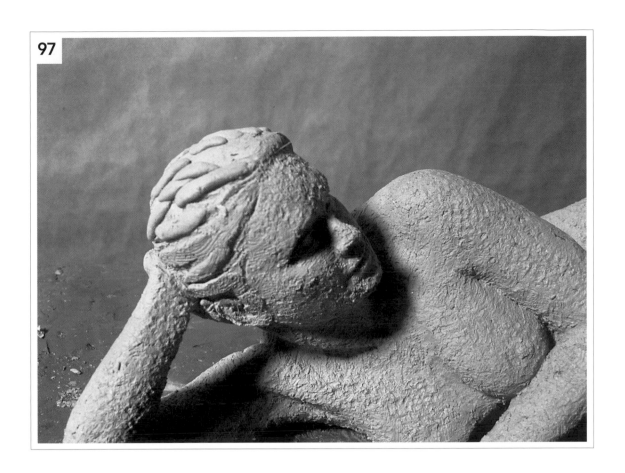

97. 用塑形木刀和木塊來形塑頭髮區塊。不必一一形塑每一縷髮絲，而是用黏土圓柱塑造頭髮區塊的髮束。在頭的前額髮際線依次附著　束束頭髮，然後把它們往後延伸到後腦杓。在每一束頭髮側邊和上面塑造面，營造出整片頭髮在雕塑上的一致性，或者賦予它某種型態。黏土頭髮區塊的設計或髮式應該和模特兒的頭髮相同。

98. 形塑後腦杓、頭髮區塊以及這個區塊的正面。

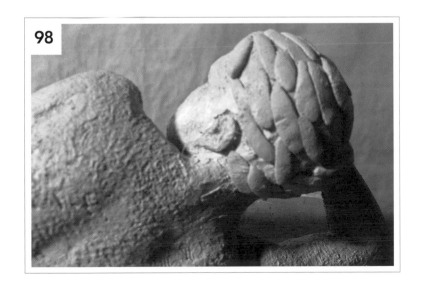

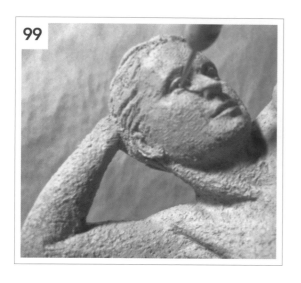

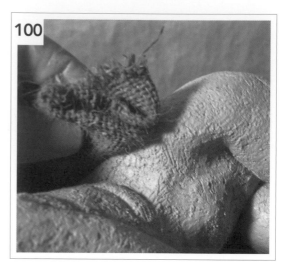

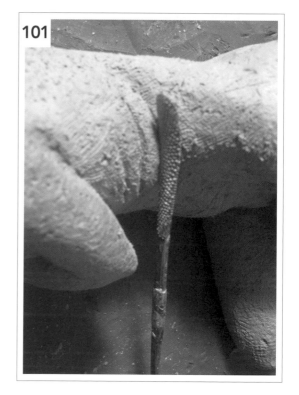

99. 對臉部進行最後的形塑。用雕花鋼珠筆造出眼球，將鋼珠筆尖輕輕壓到眼球中央，挖出代表虹膜的圓形凹陷。不要做出小小的瞳孔，這將讓眼睛像小珠子一樣。可以附著一小條黏土，做為下眼皮，或者就直接用上面既有的黏土來形塑眼皮。

100. 開始琢磨整個雕像表面，使質地更形細緻。在手中揉一團粗麻布，用噴霧加以噴灑，接著用它輕拍整個雕像表面。粗麻布具有空隙的紋理和工具的耙痕彼此融合，可以營造出豐富的表面質地。最終的表面可以呈現從光滑到粗糙各式各樣的質地、。質地就像獨家特徵，它創造區隔。創造最適合你的質地。

101. 最後一個細節：用銼刀雕琢位在手臂下方的胸腔折縫，重新塑造出可能在營造質地的過程中被弭平、但仍然需要的立體感。

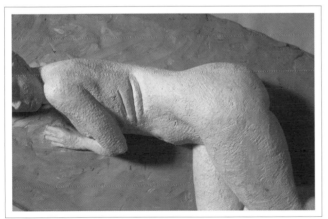

這個時候，作品已經大功告成；你可以觀察一下整個形體的相對關係。從各種稍微不同的角度俯瞰模特兒，將看到她身體的體型和曲線的不同視野。注意看髖部、大腿上方、臀部、折縫、背部以及腹部的形體。

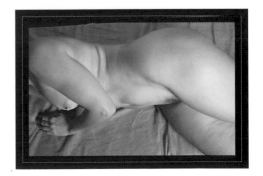

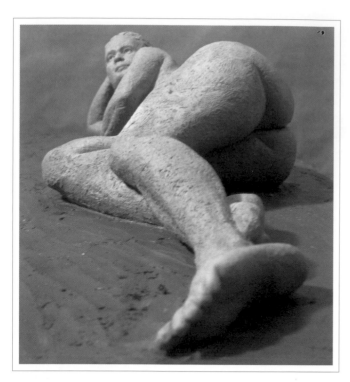

從不同的角度觀賞完成的雕像，這提供了讓人思考各個發展階段，以及享受創作成果的機會。從每個視角找尋你形塑的體態蘊含的和諧、節奏、平衡以及量感。總是有調整的空間的。

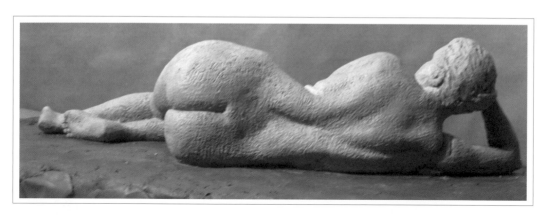

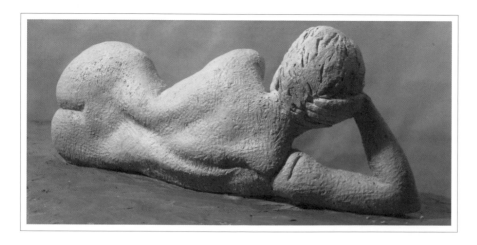

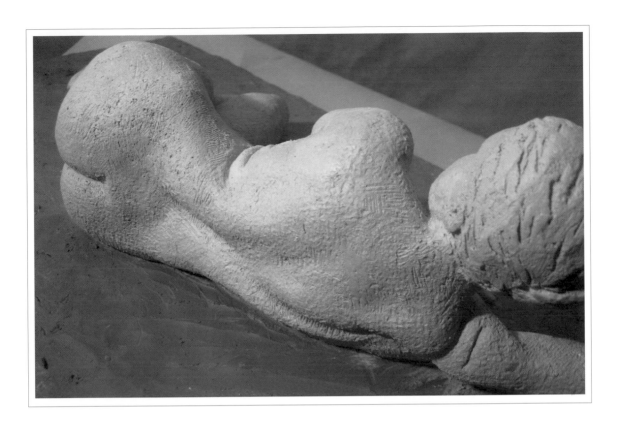

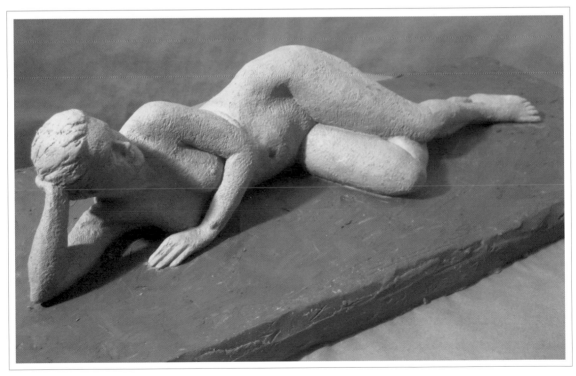

從許多觀點審視整件作品後，細察雕像的獨立區塊或近距離樣貌——這有助於覺察較小區塊的節奏與平衡，以及這些區塊和整體的關係。

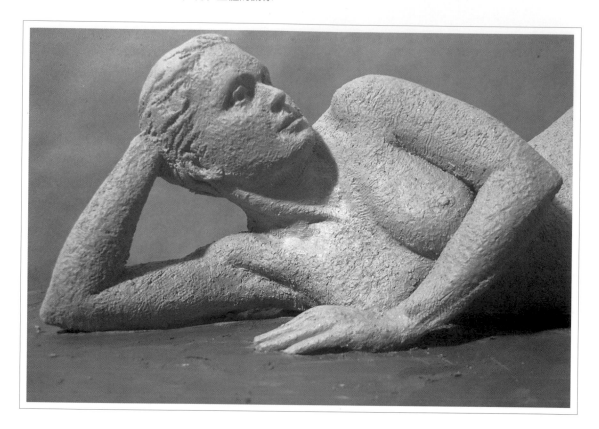

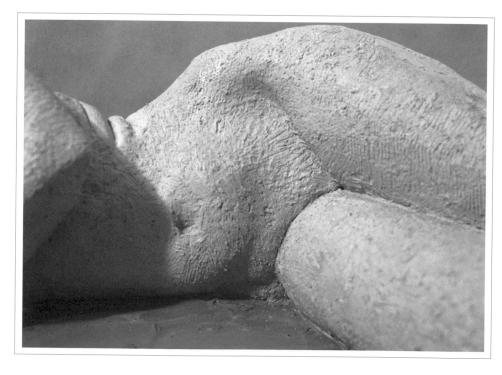

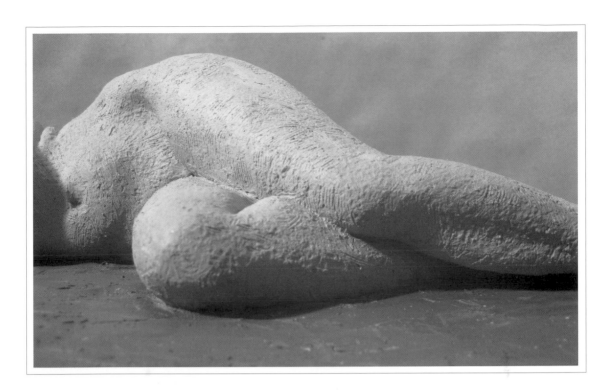

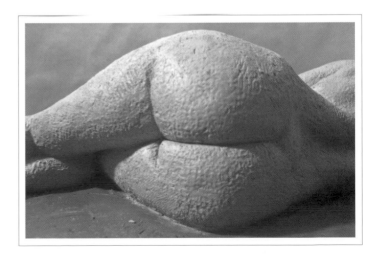

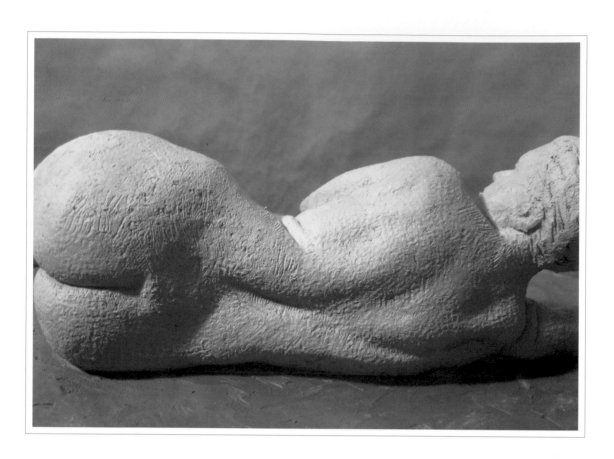

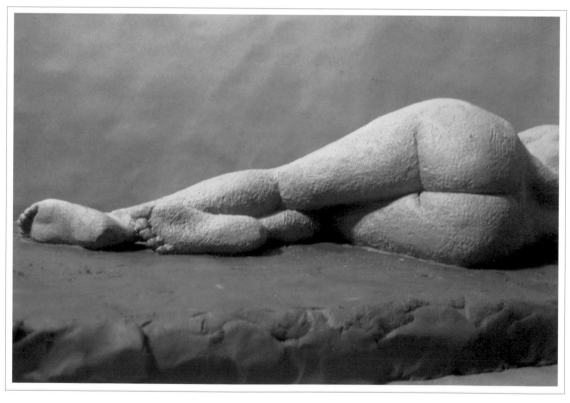

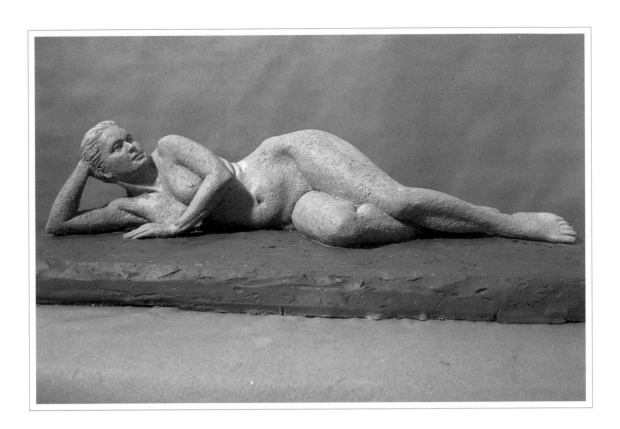

什麼是人體雕像？基本上是對模特兒的某種立體詮釋。黏土的呈現應該捕捉到姿勢的樣態／感覺以及形態，而且表達出這個姿勢對你來說是什麼樣貌，如此你塑造的雕像看起來將會愈加專業。可以藉由本章探討的表面處理和質地技法而達到這個水平。透過練習，將可以藉由省略與結合某些步驟，快速地創作雕像。例如，可以在一開始略過代表核心肌群的黏土球，只用一塊黏土代表胸腔、骨盆以及核心。這個單一黏土塊的大小相當於這兩個塊體和這一顆球。把這一塊黏土扭轉到應有的姿勢，接著從它繼續雕塑。

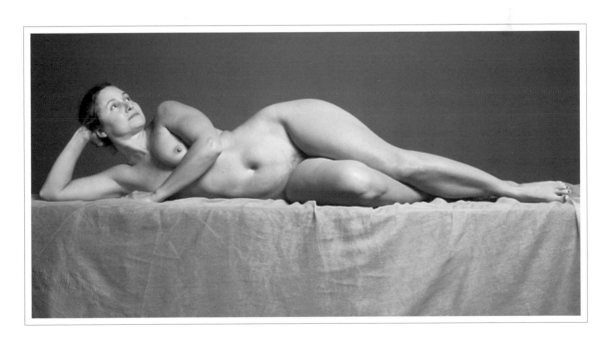

思考形體的主要塊面和構圖元素

　　比起半身軀幹，側躺的人體具有更多構圖元素，這純粹因為手臂和腿現在成為雕塑表現的一部分，特別是身體各部位造成更多三角形，這些部位之間也因而形成更多開放空間（例如，撐著頭的手臂創造的三角形空間）。透過在雕塑人像時畫這些具有線條的圖示，可以發現人體的構圖、面以及樣式，我樂此不疲。我極力推薦你嘗試這項練習，並找到自己特有的樣式和構圖。從人體身上任何部位開始，運用筆直和彎曲的連接線。數量繁多的角度、身體各部位彼此之間的關係以及和整體的關係相當令人著迷。如果真想大開眼界，可以在沒有人體襯底之下描繪這些圖示，從中可以窺見姿勢構圖的一些單純元素。

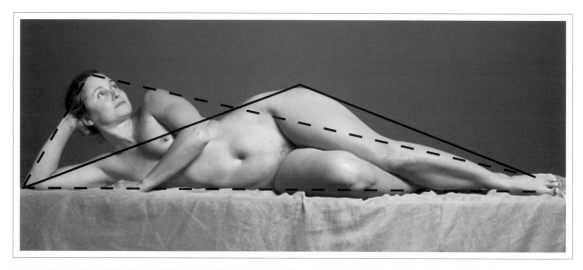

　　圖中的線條把高點連接到這個姿勢中最低和相距最遠的點。由此得出兩個三角形，其中一個的框出頭部到手肘和腳，另一個則框出大轉節到手肘和腳（以實線表示）。察看身體各部位如何排列並符合幾何樣式，這相當引人入勝。留意以頭為起點、腳為終點的那條虛線與肩膀和膝蓋有交集。始於轉節、以低處手肘為終點的實線則和下方肩膀、乳房的乳頭、高處手臂和腸骨（臀部頂點）有交集。以這個方式運用垂直、水平線以及對角線（它們構成猶如網格的樣式），找出各部位之間的空間關係。這項資訊對擺放代表這些部位的黏土塊體會有幫助。

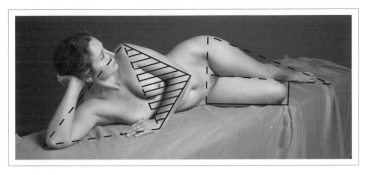

手臂和手的姿勢型成上身的構圖。雙腿形成下身的構圖。身體中間區塊連接起這兩個構圖元素，呈現整體鮮明的構圖表現。

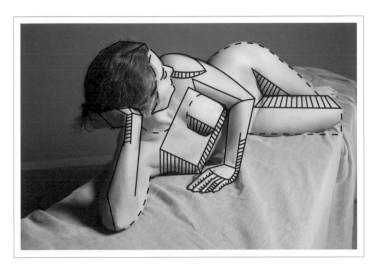

結合使用曲線和直線，產生出對比和趣味。從這個視角，可以看到底部腿如何從骨盆正面伸出來。手臂、頭和胸形成一個開放的盒狀，圖中也勾勒出各個部位較小的面。

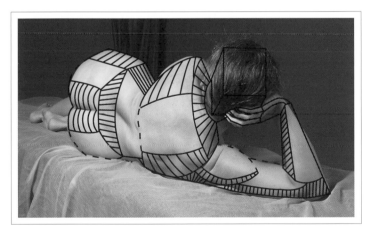

這裡畫出背部幾個較小的面，展現出斜方肌的立體感以及胸腔兩側的曲線。畫線處顯現臀大肌、臀部、肩膀和手臂的頂面與側面。

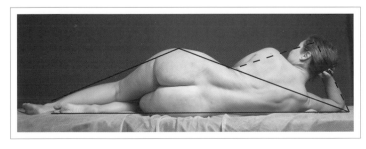

就如之前的正面視野所看到的，從背後也觀察得到，可以把身體構圖精簡成兩個大三角形。實線既顯現臀部的高度，也顯示這個姿勢裡的身長。虛線顯示頭、手臂和背部的三角形構圖。

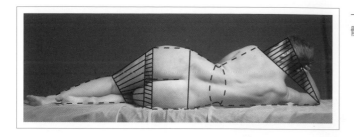

一連串實線和虛線顯示背部大區塊的各種形體和彼此的關係。

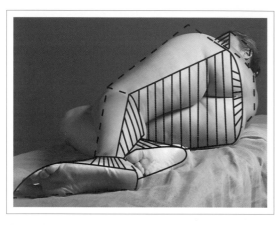

這個分解了顯現雙腿、臀部肌肉以及雙腳簡略的大塊面。

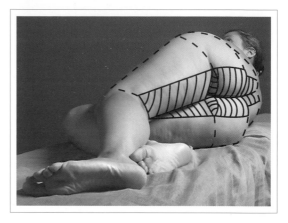

此外,從這個角度可以察覺大腿背部的面、臀部肌肉底下的細小塊面,以及下背部中央的弧度。

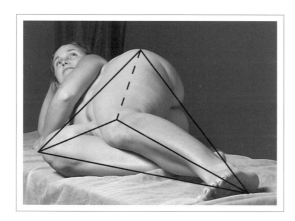

在腿周圍畫出的三個大三角形,構成猶如金字塔的形狀。

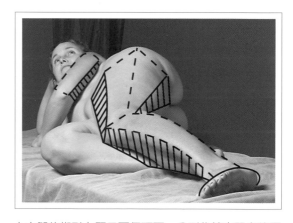

上方腿的楔形上顯示兩個頂面,分別位於中間虛線兩側;這條虛線代表那個區塊的面之間的接縫。這條腿的正面和背面(相鄰的陰影區域)彼此頗為平行。腿脛中央的弧形虛線指出從膝蓋到腳踝之間的脛骨,它也是小腿的兩個面之間的接縫。

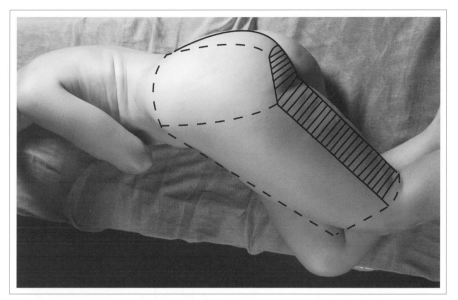

這個畫面顯示俯瞰上方大腿時,所見的長方體的各面。

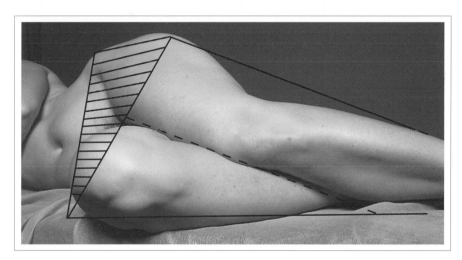

把雙腿看成一整個形體時,那些大三角形將顯現出腿的立體感。

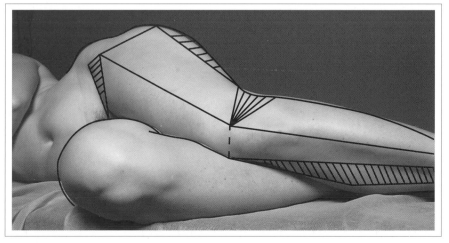

在這個畫面,腿的各面藉由流動的輪廓線互相結合。

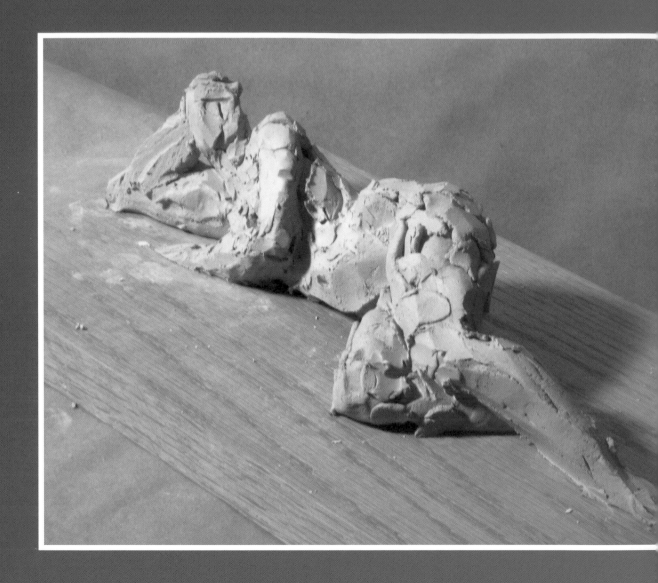

抽象人體簡介

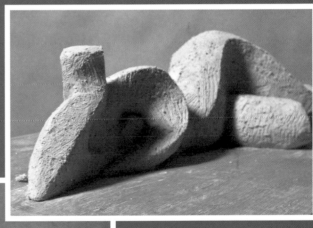

5

黏土粗樣

直接著手進行人體抽象化之前，讓我們先探討什麼是黏土粗樣。我著手把人體抽象化之前，總會快速地為一個姿勢捏塑黏土粗樣，透過這個簡化過程，每個粗樣都變得更簡略，姿勢的抽象樣貌最後將自然展現出來。這是絕佳的演練，讓人聚焦在大的形體、動作、角度以及姿勢的樣態。塑造粗樣的時候，把頭、手和腳做小一些。粗樣有助於展現黏土雕塑表現的整體感、流線以及構圖，並且令人暫時忽略個別部位。黏土粗樣很適合儲藏和保存在工作室裡。它們可以被加熱，還可以啟發未來的雕塑計畫。

捕捉姿勢

　　必須注意，這個黏土粗樣是基於和前一章相同的側躺姿勢。粗樣特別有助於了解姿勢的動作、樣態以及風貌的重要，同時不被細節困住。精髓終究存在於整體的姿勢，而不在於任何單一元素。粗樣藉由把所有部位迅速結合成具整體感的雕塑表現來即時捕捉姿勢，並且會帶有它獨特的生命。這股生命力在所有的雕塑創作上都相當重要——在人體抽象上更是如此。人體抽象必須立刻捕捉到姿勢，以展現它的精髓，而不是被掩蓋在層層細節底下。

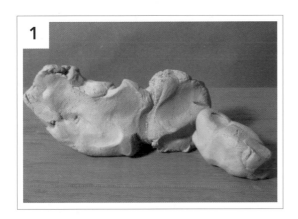

1. 在木板或積層板上捏塑。保持身體的相對比例，但初次製作粗樣時，不妨恣意誇大這個姿勢的動作。一開始，先粗略形塑兩塊黏土，做為胸腔和骨盆塊。把這兩塊黏土相互擠壓，接著加以延展，使它們呈現出姿勢的動態。在骨盆底部畫V字形，代表陰部區域。在V字形那邊黏附一塊圓柱形黏土，做為底部大腿。

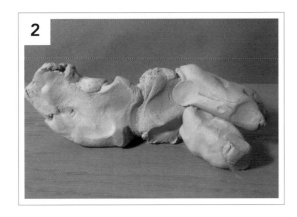

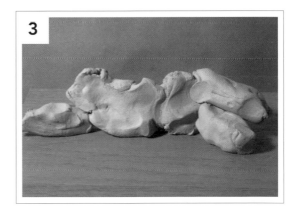

2. 附加一塊和底部大腿一樣大的黏土，做為上方大腿。

3. 在肩膀區塊底下附著一大塊黏土，做為擱在板子上的上手臂。

4. 附加一塊黏土，做為脖子，再附著一小塊黏土，做為頭。

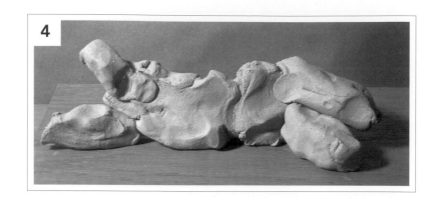

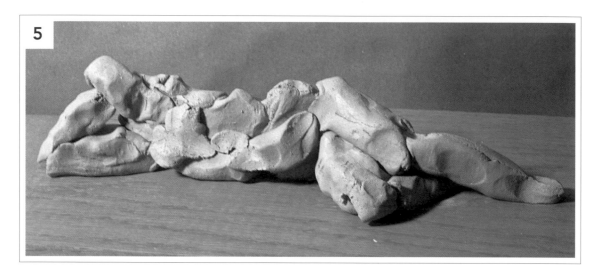

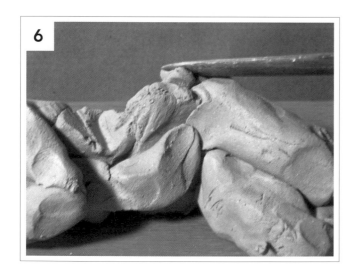

5. 在頭到手肘之間的區段附著一大塊黏土，把它捏成近乎實心的三角形來支撐頭。黏附兩根黏土圓柱，做為小腿，並把它們壓到大腿膝蓋上，讓它們和大腿相黏。塑造伸長的腿在膝蓋以下區段的曲線，顯現小腿肌肉隆起的輪廓。在雙腿底端壓上黏土，做成雙腳。附加一些黏土，形塑腹部，接著把它從V字形陰部往胸腔伸展。

6. 在上方肩膀上附著一根黏土圓柱，做為另一條上手臂，再附著一塊狹長三角形黏土，做為前方的前臂，然後在手肘處把它們黏壓在一起。用塑形木刀，從胸腔和骨盆之間的腰圍區域切下一塊V字形黏土。然後把小黏土粒附著到塑形木刀上，再把黏土附加到臀部。

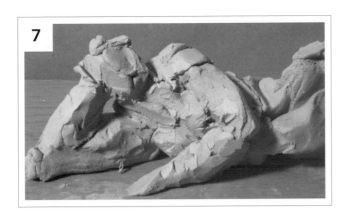

7. 繼續塑造上方肩膀並形塑前方的前臂，在前面那隻手上面做出一個面。開始粗略形塑頭和支撐頭的手臂。

8. 在上方大腿膝蓋上切一個面，用塑形木刀在膝蓋和大腿之間的營造斜度。

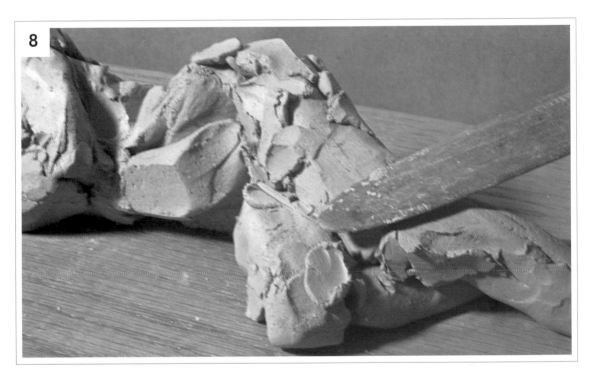

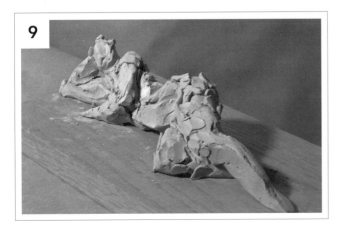

9. 在伸長的腿的脛正面切一個面。用塑形木刀把幾粒黏土附著到大腿、臀部和下方伸長的腿。

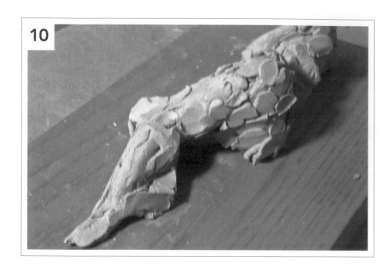

10. 塑造臀肌、小腿肌肉和雙腳的
形狀。

11. 在背上、從右邊肩膀到臀部畫
一條弧形導引線。把一條細長黏
土附著到導引線上，連接起兩個
點，為背部塑造某種貫穿而過的
動感。在頭和頸背造一個面。

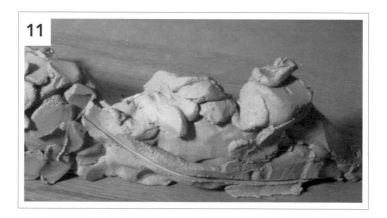

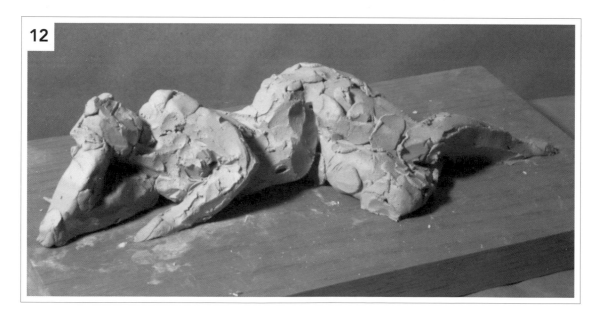

12. 在腹部附加黏土，並將乳房和兩邊大腿塑造得更明顯。

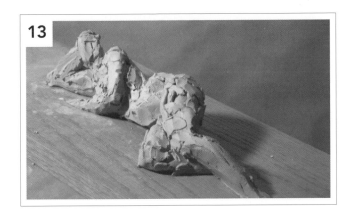

13. 營造並形塑臀部的正面和頂面。在頂面再附加黏土，使大腿正面體積更豐厚。把頭向後並朝上方肩膀彎曲，使表情更豐富。

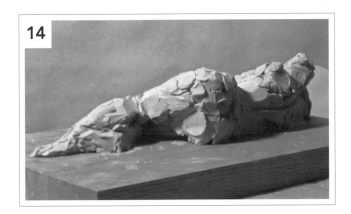

14. 粗略形塑肩膀、臀部、臀肌及小腿的形狀。在臀肌底部附加黏土，並在小腿肌肉頂部切一個面。

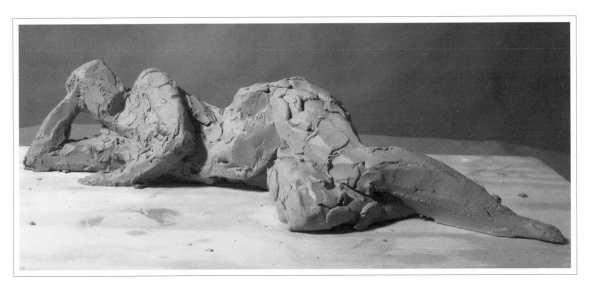

完成的粗樣應該是這個姿勢最純粹意義上的簡化版，能夠簡潔捕捉姿勢。

6

雕塑成品

本書的人體課程，是為了教你用抽象的思考方式看見真實而設計的。
透過把人體抽象化，藝術家能夠做出個人的美學選擇，還能開啟充滿
無限創意可能的世界。我運用簡化、誇大以及比劃等原理，結合了平
坦與渾圓的形狀、粗糙和光滑的表面、大大小小的形態等對比元素——
當它們全部聚合在一起，即可捕捉姿勢的精髓，而且是以個人特有的
藝術風格和表現所創造出來。

人體抽象化

　　本單元和前文介紹黏土粗樣時一樣，搭配的參考姿勢都和本書〈4 完整人體〉呈現的姿勢相同。但是側躺的人體比它看起來的模樣豐富許多。它可能是一片風景，包含丘陵與溪谷、蜿蜒的河流以及潺潺小溪。它或許也是具有崎嶇巍峨山峰的綿延山脈，或者一片沙漠，布滿具有斜坡的細柔沙丘。它還可能是具有粼光閃爍、平靜海水的汪洋，或者是一股洶湧的波濤。人像是絕佳的靈感泉源，而且可以讓人恣意發揮無盡的想像。

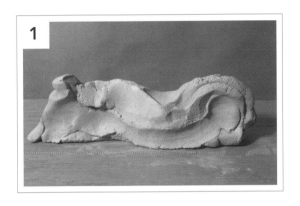

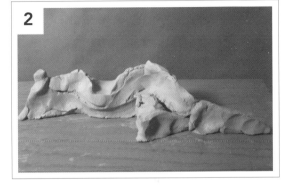

1&2. 拉長一個黏土塊，用它呈現胸腔、骨盆、頭以及支撐頭的那隻彎曲手臂。把一塊三角形黏土附著在骨盆上，做為底部的腿，再把一塊彎曲黏土附著到臀部，做為上方的腿。把臀部的黏土捏高，讓

臀部更加隆起。附加一塊三角形黏土，做為伸長的腿的下半段。把腿附著好之後，用手指把臀部和胸腔之間的黏土往下壓，塑造出纖細的腰圍。

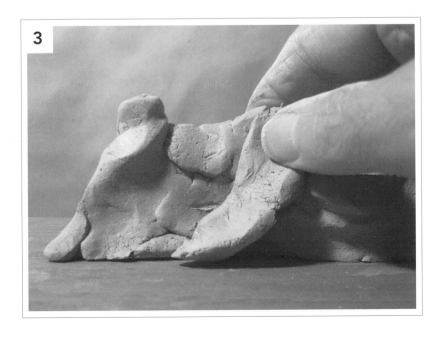

3. 捏出一塊彎曲的黏土，附著在上方肩膀，做為上手臂；再捏塑一塊黏土，附著在手肘，做為前臂。

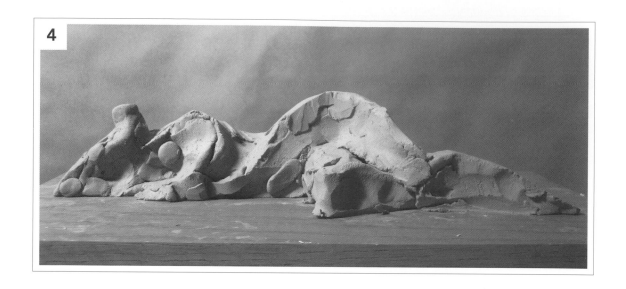

4. 持續塑造臀部邊緣，一直
到它觸及手臂的地方。捏塑
彎成弧形的前手臂邊緣，然
後附著一顆黏土球，做為乳
房區塊。塑造支撐頭的那隻
手臂的手肘，以及頭和手臂
之間的凹陷間隔。

5. 用木塊工具輕拍和形塑
肩膀，也形塑屁股和臀部區
塊。把背部區塊塑造得更結
實，並形塑肩膀的彎曲，然
後為臀部及骨盆塊體底部與
臀肌間塑造銳角。

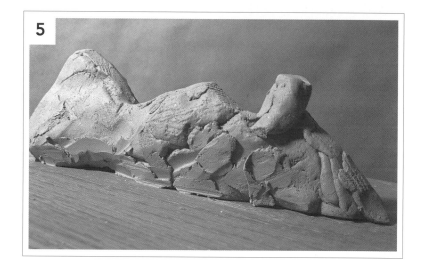

6. 在彎成弧形的手臂邊緣周
圍附著細小黏土條，使輪廓
更明顯。

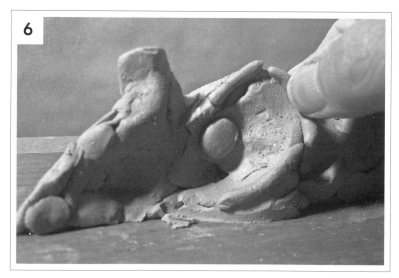

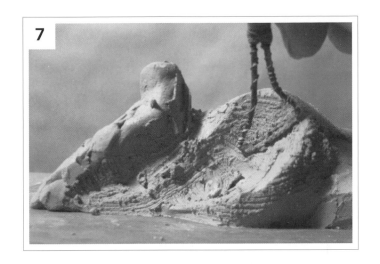

7. 運用修坯刀，在彎成弧形的手臂上以及整個邊緣周圍耙出一片凹陷表面。繼續形塑邊緣，並將它連接到另一隻手臂的手肘。開始串聯起這些猶如渦漩狀的山陵、溪谷的形體。

8. 先後用銼刀按壓手臂邊緣底側和朝上的那一側。這會使黏土形體的邊緣緊實、明顯。

9. 雕像構圖的九成都底定了。藉由在各個形體表面和邊緣附著小塊黏土，繼續讓雕像更為完整。各個形體彼此透過邊緣流動。透過陰影，更能清楚看出各個形體的深度和面向。構圖除去了雙手、雙腳，以及所有人體解剖學的細部，只保留一小塊的頭。請塑造一個凹陷形體，做為彎曲的腿；它緊貼著伸長的那支腿的平坦表面，並在膝蓋以下到腳趾之間，切出一個狹長的面。如果不繼續塑形，將配置維持在目前這個狀態，之後仍都可以更改。不過是黏土而已！

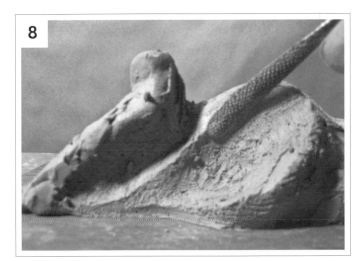

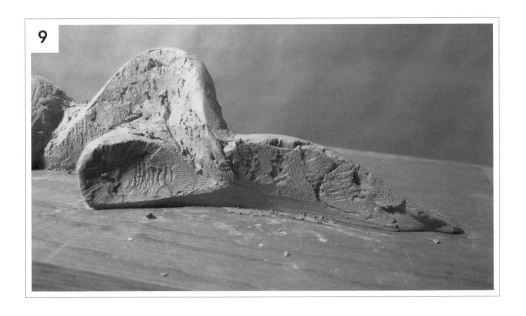

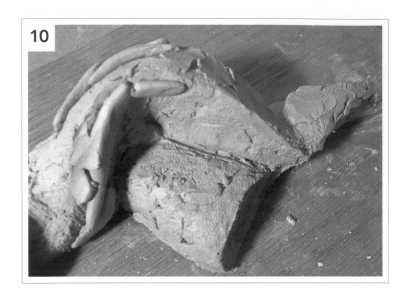

10. 在臀部和腹部區域再附著一些微彎的細小黏土條，使這些形體更豐厚。此外，從上方俯瞰膝蓋和臀部，可以看出臀部邊緣接著會流動並連接到上方大腿的邊緣。接著，透過形塑臀部背面和臀肌來塑造更寬的輪廓，由大腿背面延伸到膝關節背部。

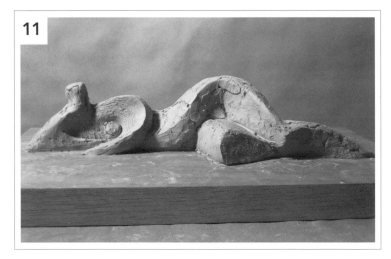

11. 大腿和臀部邊緣正往手臂連接流動。現在，大腿和臀肌背面已經塑造完畢，而且更加豐厚。填補彎曲的腿的凹陷區域，使它和伸長的腿相稱，同時繼續塑造腹部的面。區隔兩隻手臂，讓一隻手臂維持弧形，另一隻則彎曲。兩隻手臂的擺放姿勢造成某種樣式或者構圖，雙腿的姿勢亦然。身體的中間區段連結起雙臂和雙腿的構圖元素，整體形成連貫的雕塑表現。

臉部的面籠罩著陰影，並轉向臀部方向。為整個雕像營造某種連續而帶有韻律感的流線，循著始於下巴底部的手臂邊緣、外側，然後往下到下手臂的手肘。這個流線接著穿過乳房球和彎成弧形的手臂下方，延伸到臀部。它接著往上延伸到臀部，圍繞著大腿繼續往下到膝蓋，再往外一直到腳趾。

12. 用修坯刀在背部中央、橫跨臀部到右邊肩膀，耙出一條凹槽，連接起上半身和下半身。

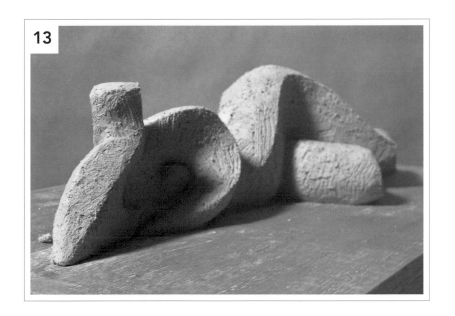

13. 上方腿的面從膝蓋串接流動到臀部、延展到腹部周圍，然後穿過手臂下方，構成胸部的面。這實際上只是一個面，而它就像河流一樣，隨著延展的過程而改變方向。各個邊緣和面都處於流動之中，並把各個形體串連在一起，創造出某種和諧的表現。

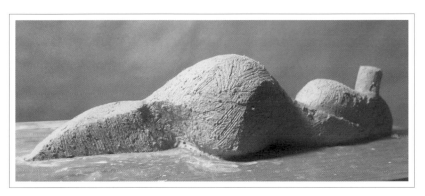

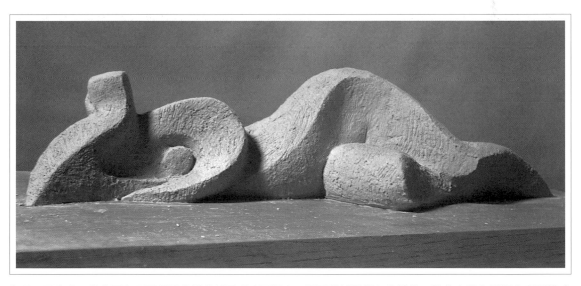

作品一旦完成，從背面和正面所見的樣貌都展現出平坦處、渾圓狀以及彎角的鋪排，隨著它們在雕塑表現所構成的景緻裡延展，山陵和溪谷也隨之起伏。在你經歷塑造並達到最後加工階段的過程裡，用熱情去雕塑吧！

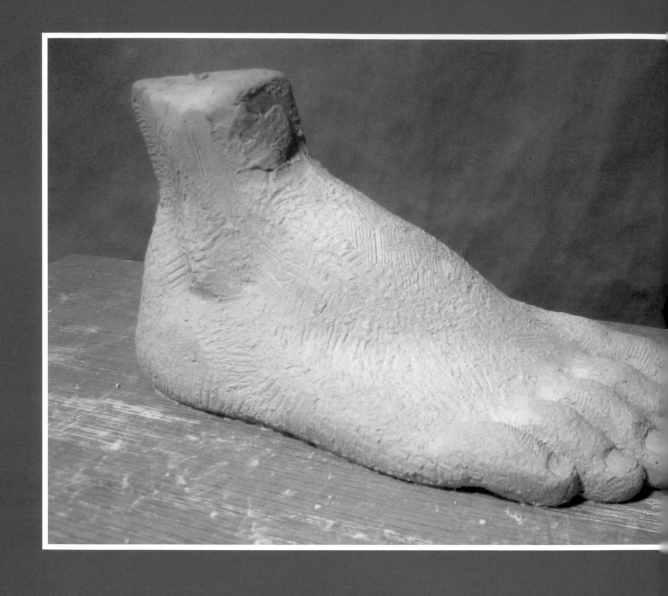

個別部位

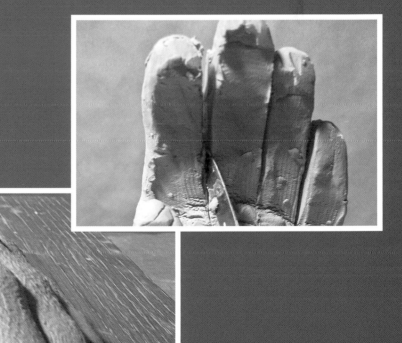

7

手

以手的功能來說，它是最精細的人體部位，形塑雙手也同樣充滿挑戰。
和面對身體其他部位的時候一樣，大家一開始都會被細部吸引，手的
情況也是如此──手的細部包括指關節的皺褶以及手背的血管。我曾聽
說有學生很怕雕塑手部，他們為了逃避形塑雙手，在手外面雕塑手套，
然後變更作品名稱。絕不要落到那個地步！

逐步建構

開始形塑手的時候，和軀體一樣，先形塑最能代表其造型的簡單形體，這些形體將做為雛型或雕塑過程的第一個階段。我們將接著進入第二和第三階段——發展形體以及最後加工。

1. 搓揉一圈黏土，把它丟到基層板上，然後把它伸長成一個矩形塊體。讓它的長度是寬度的兩倍。

2. 用木塊工具，從45度角輕拍這個黏土塊上方的表面，從一端拍到另一端。

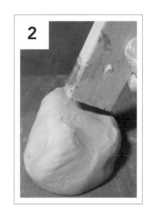

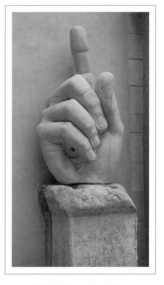

3. 塑造四隻手指的塊面時，讓它從寬大的指關節區域往指尖逐漸變窄。畫幾條導引線來代表手指。先在中央畫一條線，然後在分出來的兩個區塊的中央各畫一條線。因為雕塑的是左手及其手指，所以之後會把拇指附加在右邊。前手臂的手腕部位將接到手那一端的正面。注意：手從右往左、逐漸向下傾斜。畫一條橫跨手的寬度的弧形導引線，做為頂面中央的指關節。請注意：食指（第一隻）的指尖跟手腕的距離大於小手指（小指）跟手腕的距離。從食指關節開始畫這條導引線，讓它往後彎曲到小指關節。手打開而手指彼此接觸時，手橫跨指關節的寬度大於所有指尖構成的寬度。食指和小指的手指往中指方向彎進來。

比出指點手勢的這個龐大、古老的大理石手部雕塑，展示在羅馬市中心卡比托利歐廣場（Piazza del Campidoglio）的一間庭園美術館。請注意手指的外形呈塊狀，手指的每個區段都具有頂面、底面和側面。中指、無名指和小指都彎著，並且觸及拇指下方的手掌。中指、無名指與小指這三根手指的指尖都呈45度角。手指尾端的指甲彎曲呈橢圓形。拇指位於手的側邊。

4. 用塑形木刀切出手背的面，讓它在愈接近手腕部位愈低。在指關節處下刀，然後往手腕方向切割，並讓刀子始終從食指往小指方向傾斜；以同樣的方式，在指關節到指尖之間進行切割。手呈楔形。食指關節是手的高點；手腕和指尖則是手的低點。

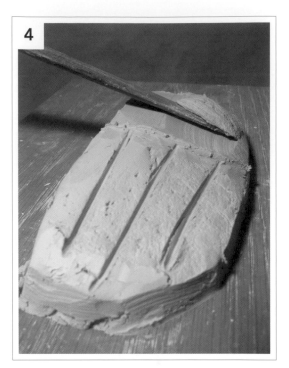

5. 從正上方觀察手，可以看見指關節的彎曲線條。手指愈靠近指尖的地方變得愈尖細，手橫跨指關節的寬度大於所有指尖構成的寬度。而且，手從指關節到手腕之間，變得愈加細瘦。手指長短不一，因此指尖會形成弧形輪廓。切割黏土並塑造弧形，形成手指末梢。這個弧形必須平行於代表指關節的弧線。手的最終雛型看起來應該是戴著連指手套，或是套著短襪。

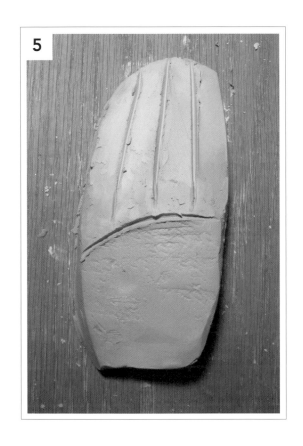

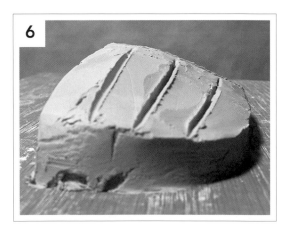

6. 察看指尖末端正面的樣子。食指的指關節應該比小指的指關節更高。在指關節到指尖之間，這些手指構成的面往下並往前傾斜，而在最高的指關節到最低的指關節之間，這個面則往下並往手的外側傾斜。

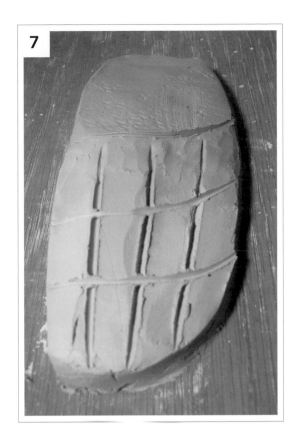

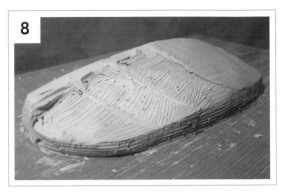

7&8. 在頂面畫兩條弧形導引線，做為橫跨全部手指的第二和第三組指關節（圖7）。除了第一根手指之外，在所有其他手指的每排指關節上塑造面；從最靠指尖的指關節到底部指關節之間，依序塑造落差很小的台階（圖8）。目前，先讓食指維持原狀。

9. 在手的側邊、即將附著拇指的地方，沿著食指底側，畫一條導引線。接著將刮除這條線下方的黏土，讓食指更纖細。在食指上塑造三個面，接著開始形塑指關節。

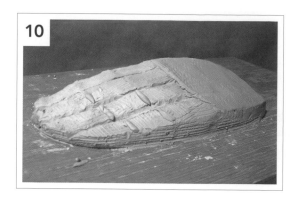

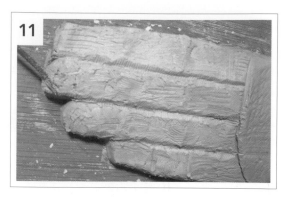

10. 在每段指關節上附著細小黏土條，然後開始形塑手指。把銼刀的刃置於手指之間，接著捲動刀具，並按壓手指的側邊。手指的這些區塊應該比指關節更窄細。

11. 將手指切成適切的相對長度，並將指尖塑造成渾圓的形狀。中指最長，第二長的是無名指，第三長的是食指，小指則最短。拿出你的手，仔細看每根指尖終點落在鄰近手指的哪個相對位置。例如，在我的手上，小指的終點比鄰近的第三指的指關節高一點。

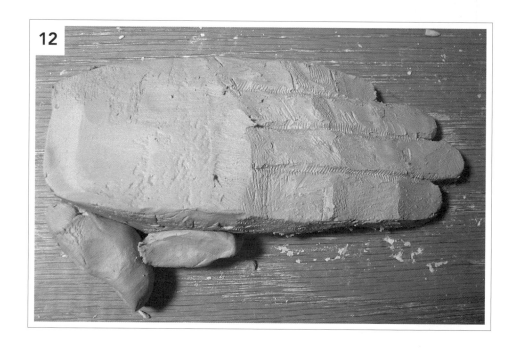

12. 拇指是一個獨立的形體，它和手的側邊相銜接，並且從手腕處長出來。把左手伸到面前，手背向上朝天花板。把手放鬆，並且留意拇指往旁邊下垂；它和手的塊體不是一體的。指關節和指甲位於手指的頂面，在和這個頂面平行的底面，每段指關節之間具有較厚的肌肉墊。手指都具有四個面，因此一開始先把它們做成矩形。把一根黏土圓柱銜接到手腕，使它和食指呈45度角，以此做為拇指的第一根指骨或第一個區段。並開始填補拇指與手之間的空隙。

13. 附加小塊黏土，做為拇指的第二以及第三根指骨。繼續用黏土條填補手和拇指的空隙上緣。輕拍拇指和這個區塊的黏土，藉此在拇指及拇指和手之間的區域形成平坦的面。

14. 手側邊的拇指與食指之間，有一個微微傾斜的三角形平面。小而鼓起的骨間肌就位在這裡。手背的面和這個三角形側面彼此相連，並沿著手腕與食指之間的手側邊，形成面之間的接縫。揉合這個區塊的黏土，並把它變得平整。注意：拇指的趾甲面朝向側邊，其他手指的指甲面朝向上方。

15. 用木塊工具從手腕朝指尖的方向，輕拍拇指側面以及代表骨間肌區域的三角形的面。

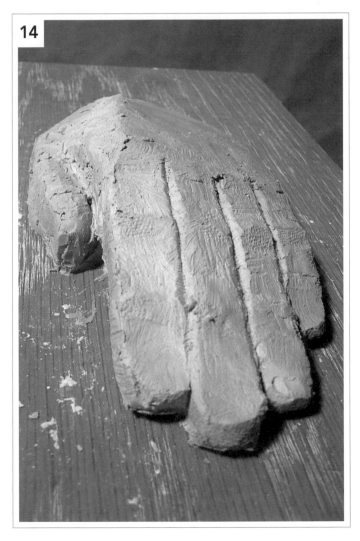

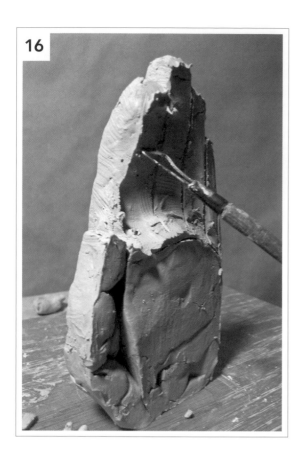

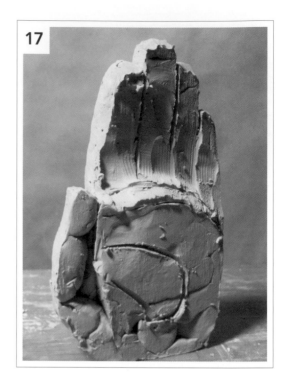

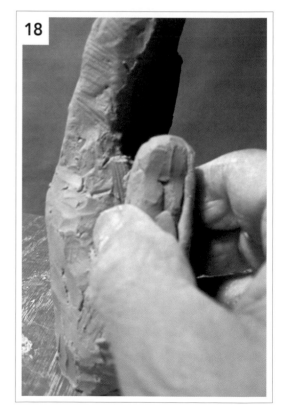

16. 從手腕那一端把手舉起來。運用修坯刀耙手指的塊體，將它塑造得更纖細。往下耙到手掌邊緣，也就是手指長出來的起點。在手掌的那個細小頂緣，塑造一個狹長的面。

17. 在手掌心畫一個半圓，讓它面朝拇指那一側開放，這界定手掌凹囊的邊界。手掌中央分佈著肌肉墊，而且它的周圍稍微厚一點。注視手掌，然後慢慢把它闔起來，此時會看到一個凹囊，就像棒球手套一樣。

18. 輕輕移動拇指，直到它位於手掌前面。

19. 用石膏抹刀（薄的金屬抹刀），把每根手指彼此切開，不再相黏。（可以運用任何容易上手、沒有鋸齒的刀子。）耙手掌心並使它更薄，在手掌周圍的肌肉墊附加小塊黏土，然後塑造位於手掌頂部的狹長面，也就是手指和手掌連接的地方。

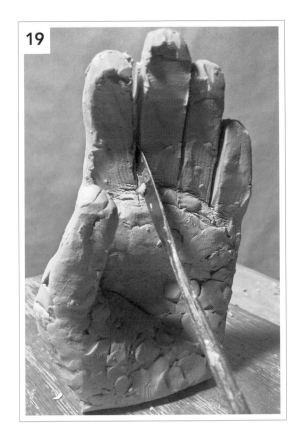

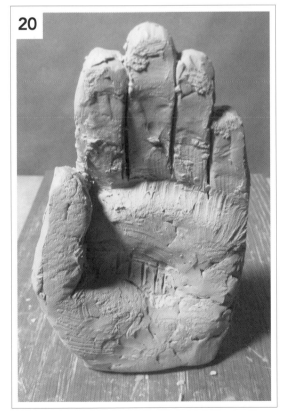

20. 用木塊輕拍黏土，然後把出拇指、手指以及手掌的形狀。不必琢磨手掌，因為掌心最後會朝下，面向底板。

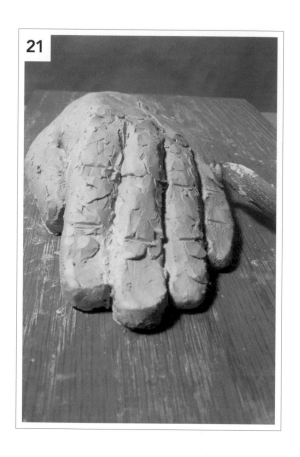

21. 這個時候，可以把手恢復到原來的擺放方向。可以把左手伸到面前，做為參考，接著把手掌往下面向地板；放鬆拇指，讓它下垂。現在，把手放在桌上，並保持放鬆。這就是正在雕塑的手的姿勢。把小塊黏土放在塑形木刀工具的尖端，一次一塊，接著把黏土附著到手指頂面來塑造渾圓的表面。稍微把拇指頂部表面塑造的更渾圓，這裡將是放置指甲的地方。

22. 把小塊黏土放在塑形木刀工具尖端，並將這些黏土附著在指關節上。

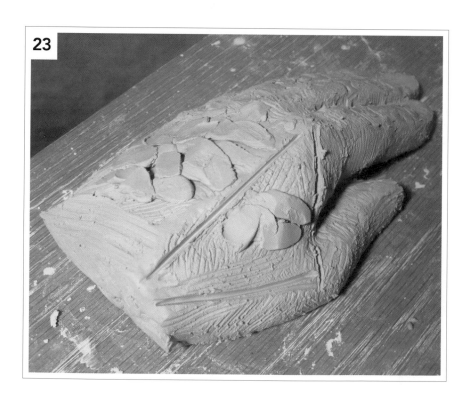

23. 標示出位在拇指與手背之間的三角形的面。在這個面上附加黏土，使骨間肌更厚實。在手的頂面附加黏土，並開始把表面修圓。過程中耙並且輕拍表面。

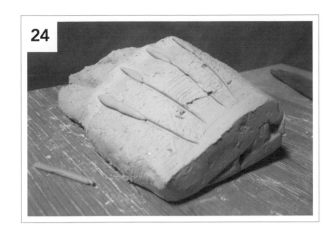

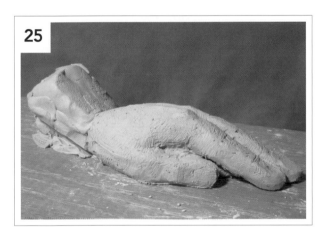

24. 在手的頂面附著幾條黏土，做為從指關節延伸到手腕中間的手指肌腱。把黏土條側面揉和到手本身。

25. 在手部附著一個矩形黏土塊，做為手腕。附加小塊黏土，來塑造拇指關節。用耙具加以揉合。

26. 輕拍手腕頂面以及側面的表面。手腕頂面比側面寬，而且它和手背及手指頂面是一個相連的表面。把手伸到面前，並將手腕和手保持伸直。從前臂中間到指尖之間的頂面是平坦的。把手腕往後和往上彎，然後把手指往下彎；注意這個頂面是相連的同一個面，只是會隨著手和手指在關節處彎曲而改變方向。手腕的狹長側面情形也一樣，和食指側面及拇指頂面（指甲面）連成同一個面。

　畫在手上的線條標明面之間的接縫，也就是各個面的交集處，介於手腕與拇指頂面和側面，以及骨間肌區域的三角形的面。

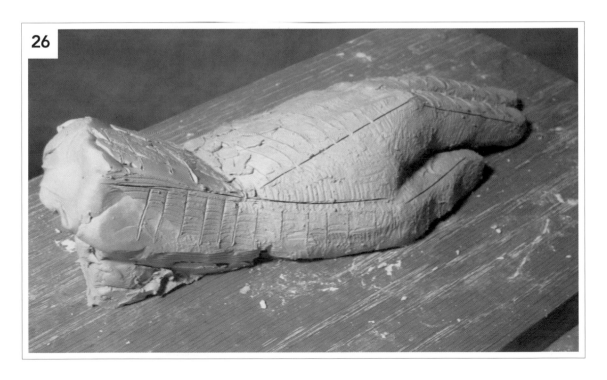

27. 把指尖末端塑造成往上微彎,把拇指指甲的指骨塑造成往側邊微彎。運用修坯刀以及銼刀的按壓動作,形塑指尖以及指關節的形體。這裡的導引線顯示手、手指的頂面與它們的側面交集的地方。

28. 附加一些黏土,營造手的外側、從小指到手腕之間(掌短肌)的厚實肌肉形狀。輕拍並耙掌側肌肉的形體,同時把小指第一根指關節以下的區段,來形成這兩個形體之間的過渡。這裡的導引線顯示沿著手、手指以及手腕頂面和側面之間的接縫。

29. 把細小黏土條附著在指尖,做為指甲。

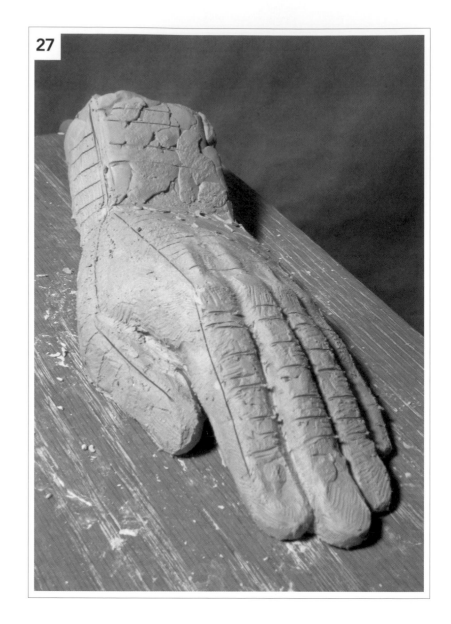

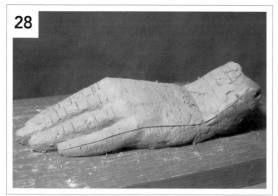

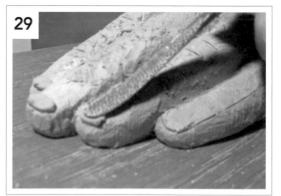

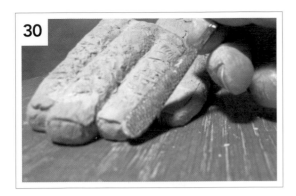

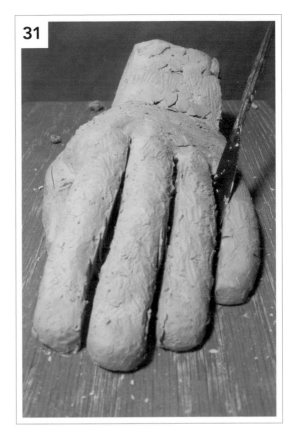

30. 拇指和其他手指尾端呈橢圓形。透過按壓銼刀的動作，把指尖側緣修圓。

31. 用石膏抹刀切割指縫，並且分隔每根手指。一旦手指之間稍微分開，即可為每根手指分別塑造不同的動作。可以彎曲和扭轉手指關節，讓手勢更生動。讓每根手指稍微向外側翻轉，使它們遠離拇指，如此四根手指的頂面會和手的頂面往相同的方向傾斜。

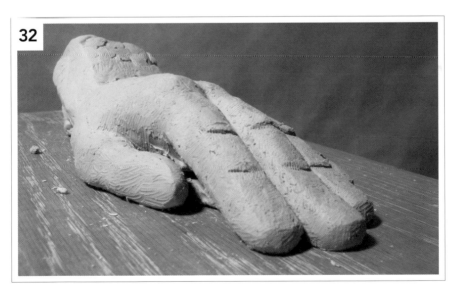

32. 繼續雕塑指關節，並且形塑拇指的指尖。拇指在最後一根指關節處較寬，愈接近指尖則變得愈細。最後一根指骨往外浮凸，就像在豎起拇指手勢的模樣。把拇指的指甲區域修圓。

33. 用銼刀的刃按壓每隻手指的指關節，讓關節更凹陷一點。

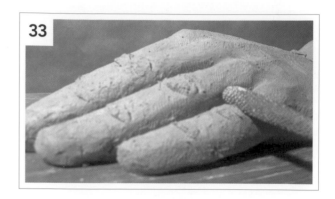

34. 把銼刀的平坦側放在手指尖上、指甲以下的地方。用刀按壓手指尖，接著從手指一側往另一側捲動銼刀，並讓刀具一直在指甲以下部位移動。這麼做可以同時形塑指甲正前端以及手指的圓弧狀指尖。

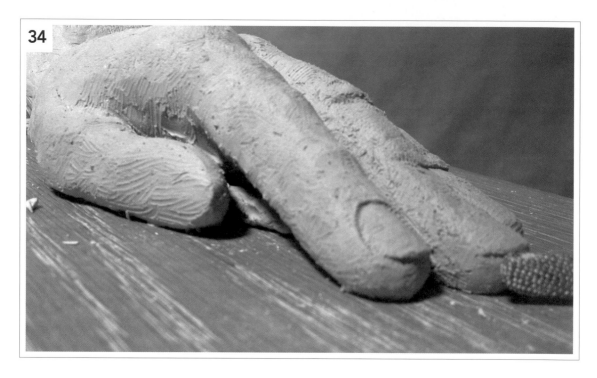

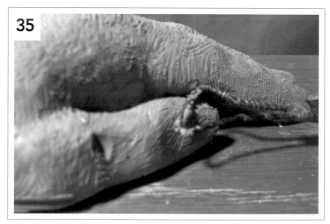

35. 耙並且形塑拇指的頂面。拇指兩側應該朝著指甲接下來所在的部位傾斜。用修坯刀在這裡進行耙的動作，造出一個微微傾斜的面。

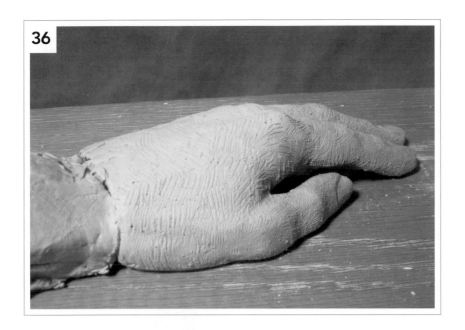

36. 透過縱橫移動修坯刀的動作，揉合手的表面以及手指。多加一些黏土，讓拇指關節的量體更紮實。耙並且揉合指關節到手指之間的區段。區隔每根手指的高度。

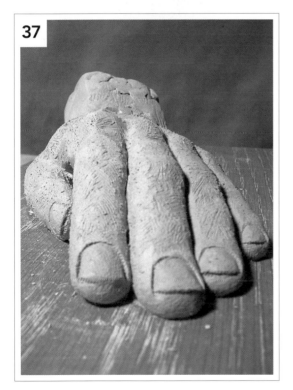

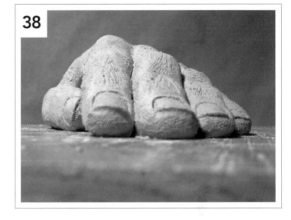

37. 注意每根手指高度的差異以及指關節處的彎曲；此外，指甲的形狀也愈來愈分明。

38. 注意：橫跨食指到小指的全部手指，構成往下傾斜的面。此外，每根手指都以和手的頂面相同的方向往外翻轉。指尖往上微彎，下方則以指頭的肉墊中央為支撐。指甲依附在彎曲的表面上。透過按壓銼刀的動作，使指甲兩側和背面陷入皮膚。注意拇指放置的姿勢和角度。

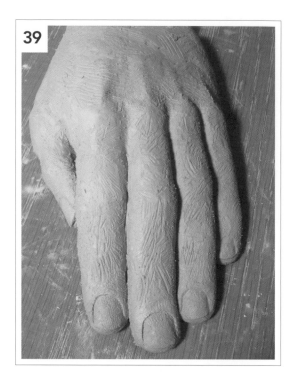

39. 讓小指和食指朝中指彎曲。可以讓中指和無名指朝著彼此彎曲。看看你的這些手指是否如此。

40. 搓揉一塊粗麻布，並用噴霧將它微微噴濕。用粗麻布輕拍黏土，在表面上營造質地。最佳技法是在表面上穩實但輕輕地按壓粗麻布並加以轉動，然後把它提起來。記得：按壓、轉動，然後提起。

這個循序漸進的課程，立意是提供雕塑手的簡單雛型和起點。簡單化將使你在雕塑樣貌豐富的手的時候能夠專注。知道一些基本知識和觀念將長久受用。可以練習去雕塑比真實尺寸更大的手，並依照個人選擇，納入更多細節。這個特殊手勢顯然很放鬆，而且形塑的過程很單純，因此是用於學習的絕佳例子。

前手臂

在人體四肢之中，前手臂最錯綜複雜。它的兩根骨頭——尺骨以及橈骨讓手臂能夠同時朝兩個方向移動。尺骨上下移動，橈骨則向內旋轉。前手臂的大肌群（位於前手臂上半部）提供力量給比較狹長的手腕肌肉，帶動手的動作。

要稍微了解手的結構，先把手臂放在身側，然後把下手臂往上彎，直到手掌平行並且面向天花板，手肘則面向地板。把另一隻手的手指放在彎曲手臂的手腕上，就像測量脈搏的姿勢。在這個平坦表面上，沿著手腕到上手臂起點——肘關節內側——之間滑動手指。這個表面就是整隻下手臂的狹長面。下手臂在肘關節處的寬度大於手腕處的寬度。手指繼續擺在肘關節內側的面上，然後將手臂旋轉90度，直到手掌面向牆壁。手肘保持不動。現在，沿著這個面，將手指往回滑向手腕。注意這個面如何維持平坦，但是隨著手指滑近手腕，它則從手臂中段一帶開始扭曲。

接著，再次把手臂旋轉90度（相對於原來的起點，總共旋轉了180度），直到手掌面向地板。做這個動作時，手肘保持不動。沿著扭曲的面，在手腕和肘關節內側之間，前後滑動手指。前臂肌肉開始變形，它在手臂旋轉之際變得渾圓；然而在手臂旋轉之前和旋轉之際，手腕則一直呈頗為平坦的矩形。

位於前手臂底部的手腕呈矩形塊狀。手腕塊體頂面比側面寬，而且它和手的頂面是相連的同一個面。這個面隨著手腕上、下彎而改變方向。手腕底面和手掌是相連的同一個面。前臂頂端大抵呈三角形。在前臂旋轉之際，它的中段大抵就是這兩個區域之間的過渡區塊。

進行雕塑時，判定手腕底面在這個姿勢中位在哪裡，接著定位前臂手肘內側的面，然後確立其間的相對位置關係。運用修坯刀塑造黏土手腕塊體的各個面，並用木塊加以輕拍。用小塊黏土塑造呈渾圓三角狀的前臂頂部。沿著手腕到手肘之間的扭曲平面，找出前臂這兩個形體之間的過渡區塊。用小塊黏土塑造這些形體，並且加以揉合。

圖中的手掌以及手肘內側都面向攝影機。

手臂從開始的位置旋轉90度後，手掌即面向下方地板。手肘內側仍然面向攝影機。

手臂再次旋轉90度之後（相對於起初的位置，總共旋轉了180度），寬而平坦的手腕底面現在面向牆壁。

手臂呈三角形，它在手肘處較
寬，在手腕處則較細。右圖中，
從手腕處的X到位於手肘內側的另
一個X之間畫出的線條標示出這
個面的中央。手腕處的前臂底面
與手掌是同一個面，並且隨著手
上、下移動而改變方向。

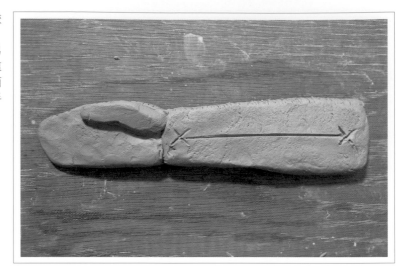

手臂旋轉90度時，手肘本身並未
跟著移動。然而，與手腕拇指側
相連的手肘肌肉跟隨手腕的新姿
勢而翻轉。與小指側手腕相連的
手肘肌肉則隨著手腕的旋轉姿勢
而往下轉動。手臂側面與手腕從
前臂中間開始旋轉。畫線區域顯
示手臂、手腕、手以及食指的扭
曲側面。

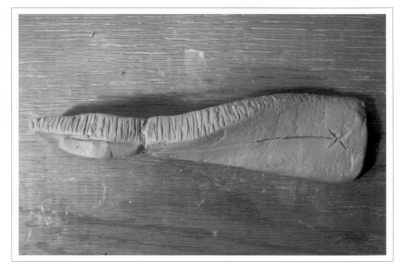

手臂旋轉90度時，手肘本身並未
跟著移動。然而，與手腕拇指側
相連的手肘肌肉跟隨手腕的新姿
勢而翻轉。與小指側手腕相連的
手肘肌肉則隨著手腕的旋轉姿勢
而往下轉動。手臂側面與手腕從
前臂中間開始旋轉。畫線區域顯
示手臂、手腕、手以及食指的扭
曲側面。

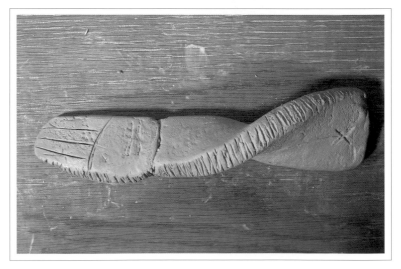

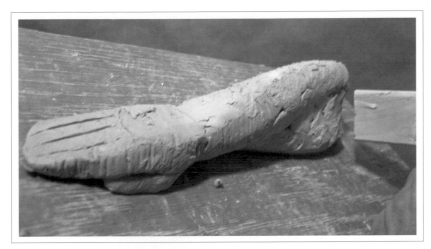

和雕塑完整人像或者手的時候一樣，起初的塊體結構一旦底定，即可開始把黏土塊附加到手臂及手腕的各個面，讓這些形體更厚實。用木塊輕拍黏土，並且用修坯刀耙，藉此揉合這些形體，營造出從較窄細的手腕到較寬的手肘的過渡。

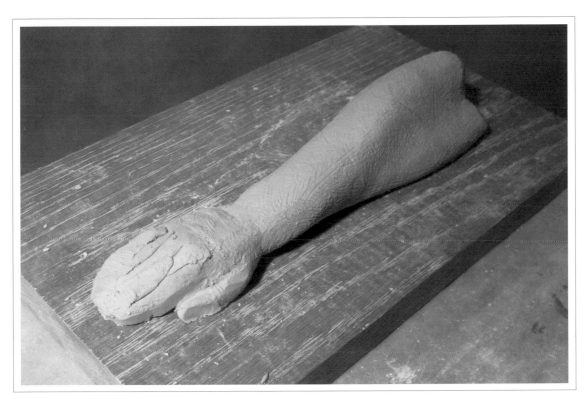

進入完工階段時，用粗麻布團輕拍形體，營造出最終的表面質地。

8

腳

腳的構造和手類似。腳讓我們不至於倒下,以大腳趾為例,它能獨立
發揮功能以保持身體平衡。就如你知道的,手的拇指讓人能輕易抓握
東西,大腳趾則抓住路面,有助於讓人自在行走。雖然腳不像手那麼
善於做出某些奪目的上揚姿勢,但它仍能輕盈躍動。腳能從在地面上
的平坦姿勢出發,躍升成優美的弧形;隨著腳離開地面,腳趾則伸展
開來並直指前方。

逐步建構

開始形塑腳的時候，在腦中構思單純的形體。腳從側面看呈三角形，而從上方俯瞰它的形狀時，它的正面顯得比背面寬。橫跨大腳趾到小腳趾的正面呈彎曲狀。讓我們先著手形塑基本形體，之後再分別雕琢每隻腳趾。

這兩隻驚人、巨大的大理石腳展示地點和133頁呈現的手一樣，也在卡比托利歐廣場的同一間庭園美術館。注意腳趾的塊狀，以及腳趾末端、指甲下方的橢圓形。腳趾肉墊相當豐厚，並不平坦，而且末端往上翹。注意高蹠骨（沿著它往上，就是腿的開端）以及蹠骨和腳趾之間的平坦面。小腳趾那一側的腳，在底面和頂面之間滿厚的。

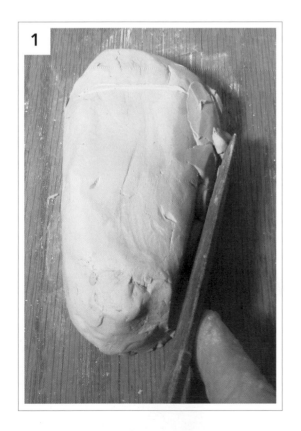

1. 把一塊黏土搓成粗圓柱，然後鬆手讓它掉到工作板上。用像是做麵包時揉麵粉糰的方式搓揉它。用手輕拍上面，使表面變得平坦。這是右腳，所以左側、從腳跟到第一根趾骨（大腳趾的骨頭）之間切掉一片厚厚的黏土，做為足弓。從那個多骨的點，把刀具往右轉30度，再繼續削掉大腳趾周邊的黏土。大腳趾於是朝小腳趾彎進來。

也在腳的外緣再附著幾塊黏土，讓小腳趾區塊更豐厚。

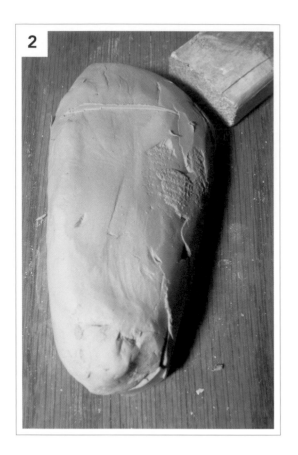

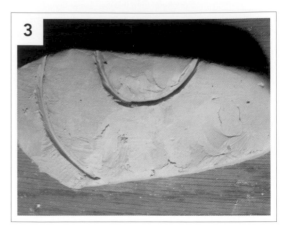

2. 把腳的正面——從大腳趾末端往回到小腳趾末端
——塑造成弧形。削掉腳外緣、從腳趾往後到腳跟
之間的黏土；愈接近腳跟時，腳變得愈窄。橫跨腳
的正面（從大腳趾的第一根骨頭到小腳趾的第一根
骨頭）是腳最寬的部分。腳跟寬度大約是腳正面寬
度的一半。可以參考自己的腳，量腳跟的長度、寬
度，以及腳正面的長度、寬度，藉此了解腳的比例
和形狀。

3. 把黏土翻面，並且運用塑形木刀工具前端畫一
條弧形導引線，代表腳趾，再畫一個半圓，代表腳
底凹陷的足弓。

4. 再次把黏土翻面，在蹠骨下緣畫一條弧形導引
線。這條線平行於腳的正面、由腳趾構成的曲線。

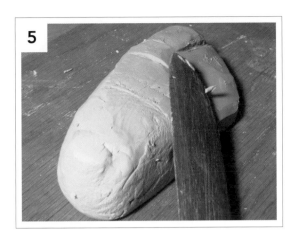

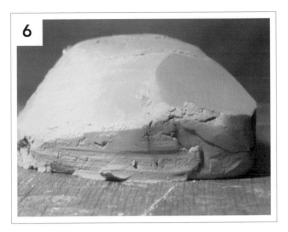

5. 用塑形木刀的長邊,循著導引線、沿著四根腳趾(不包含大腳趾)往下削切一個面。讓這個面往腳的外側傾斜。

6. 在大腳趾頂面切一個平行於基座板的面。從視平線觀看腳趾時,注意從各個面交集的接縫處開始,腳趾頂面的傾斜角度,並留意大腳趾頂面的斜度。同時也觀察腳的這個狹長正面如何從右邊大腳趾到左邊小腳趾變得愈來愈小。

7. 從大腳趾的第一關節到小腳趾的第一關節,畫一條弧形導引線。畫四條平行線來代表腳趾,這些線條從弧形導引線出發,然後微微彎向或傾向腳的外側。從上面俯瞰時,特別留意四根腳趾構成的斜面以及大腳趾頂面。

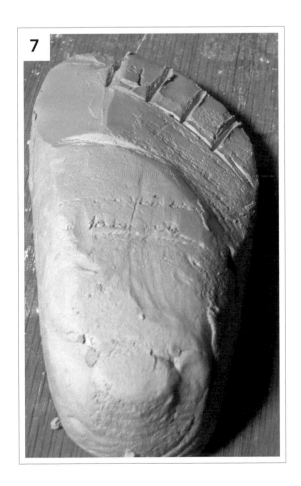

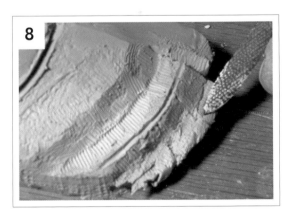

8. 從最靠近腳掌側的腳趾關節組到尾端的趾甲關節組,依序塑造像是台階的面。循著從大腳趾到小腳趾的弧度,用銼刀把每根腳趾頂端區塊往下壓。這個時候,也在每根腳趾末端附著黏土條,讓腳趾更長。切記:我們不犯錯,只是調整。

9. 在四根腳趾以及大腳趾末端附著黏土顆粒，使它們的末梢更圓。

10. 在腳後部上方附著一根粗黏土圓柱，做為腿底部的腳踝區塊，再附著一根較細的黏土圓柱，來塑造踝骨（腳的高骨）。

11&12. 塑造腳的其他高骨，並使它們愈趨向腳外側時，愈來愈低。注意：從側面看到的腳呈三角形。在腳的頂面、從腿到大腳趾之間的多骨區塊形成狹窄的陡坡。

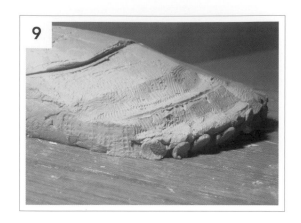

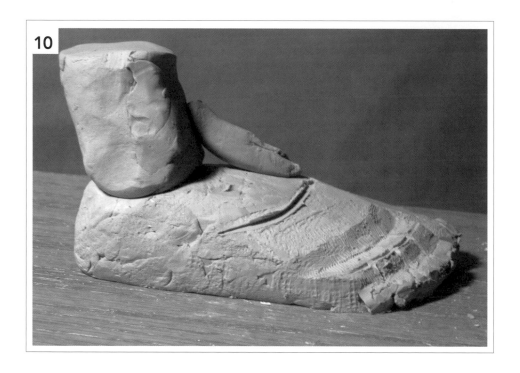

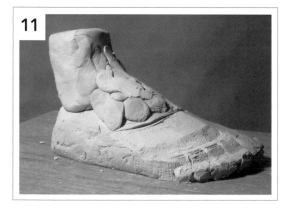

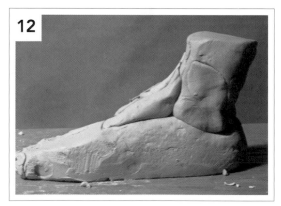

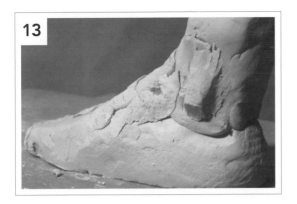

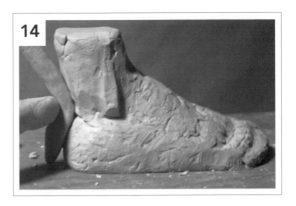

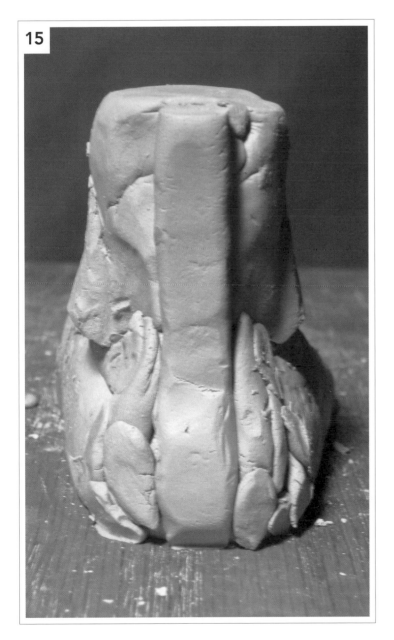

13. 填補頂部區域，並著手形塑一塊三角體，做為腳踝，它位在腳的足弓側、腳跟上方，並從腿的中央稍微凸出來。

14. 搓黏一根土圓柱，並把它垂直附著在腿底部的背面中央，做為阿基里斯腱（Achilles tendon）以及跟骨（位於後腳跟）。用拇指壓腳跟頂部的黏土條，造成兩個形體之間的過渡。形塑一個三角塊體，做為外側腳踝，同時，必須顧及外側腳踝比內側腳踝稍微低一點，而且更後退一點。

15. 附加一些黏土，來形塑腳跟兩側。注意從腳的後面所見、代表阿基里斯腱的黏土條的寬度。

16,17&18. 運用修坯刀在形體上耙出質感，為腳跟的各種元素賦予整體感。注意：腳跟呈梨形或者三角形，而且它的底部往外膨脹。外側腳踝比內側腳踝更低，而且更後退。從腳外側看腳跟時（圖17），注意腳跟在腿背部阿基里斯腱處的彎曲形狀及外形。從大腳趾這邊看腳的背部時（圖18），注意到腳跟的外形和形狀，以及足弓側的腳踝面的結構。並注意到阿基里斯腱背部的面是平坦的，還有這條腱側面的腿部如何往前嵌入腳踝，並往下嵌入腳跟側面。

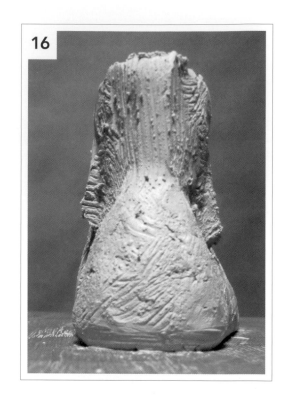

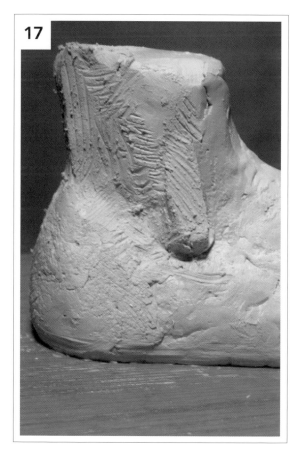

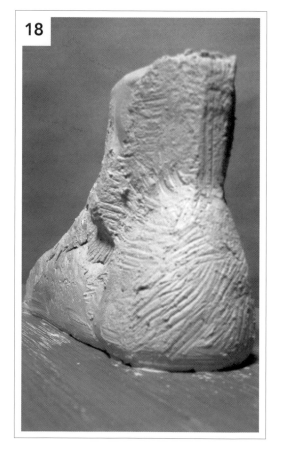

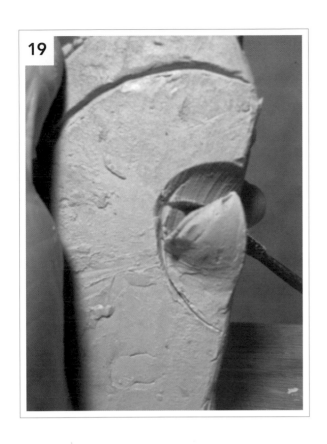

19. 要著手削切黏土、塑造足弓（腳的凹陷處）時，垂直擺放黏土腳，把它的腳跟置於板子上。把銼刀放在腳旁、在步驟3畫的半圓形導引線的開口處。削切並挖掉黏土，造成凹陷。在腳側面挖除的黏土深度不可超過半英吋（1.3公分）。

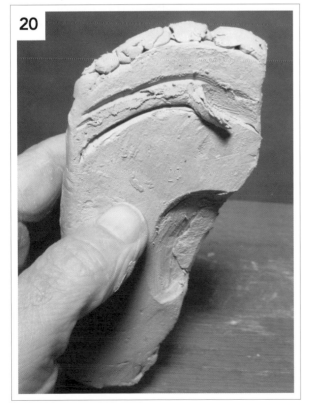

20. 在腳趾和腳正面的趾頭肉墊之間，循著在步驟3畫的弧形腳趾導引線，挖出一道1/2英吋（1.3公分）的凹槽。

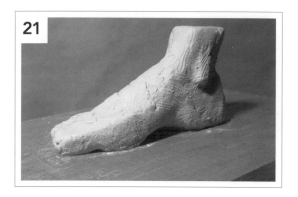

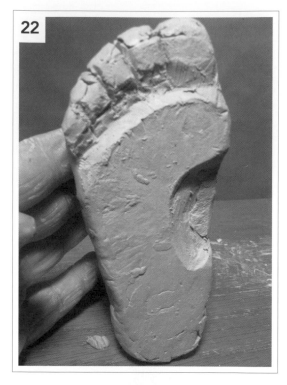

21&22. 畫幾條線來代表腳趾,接著塑造每根腳趾末端的肉墊。把銼刀的刃置於腳趾之間,接著往每根腳趾兩側按壓並捲動刀具。然後重新擺放腳,把腳底置於板子上。從足弓這一側觀看腳時,注意到腳跟與蹠骨球上的腳底肉墊之間的凹陷。這是兩個肌群之間的一個過渡區域。在蹠骨球和大腳趾肉墊之間則是另一個過渡區塊。

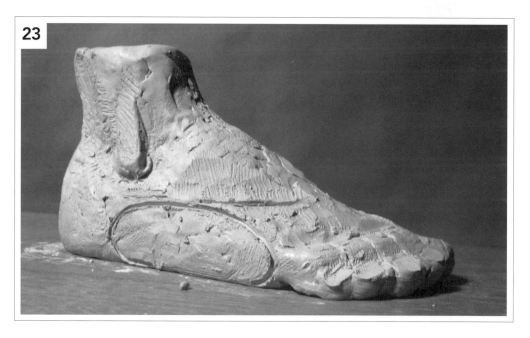

23. 畫一條導引線,代表小腳趾那一側的腳底肉墊。開始用修坯刀耙並且揉和腳的表面。

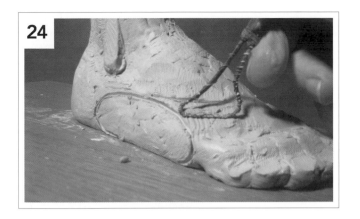

24&25. 把塑形木刀尖端插進一團黏土，並挖出一些黏土。把木刀上的黏土附著到腳底肉墊，使這個形體更豐厚。耙腳的表面、腳踝各面以及腳側面。

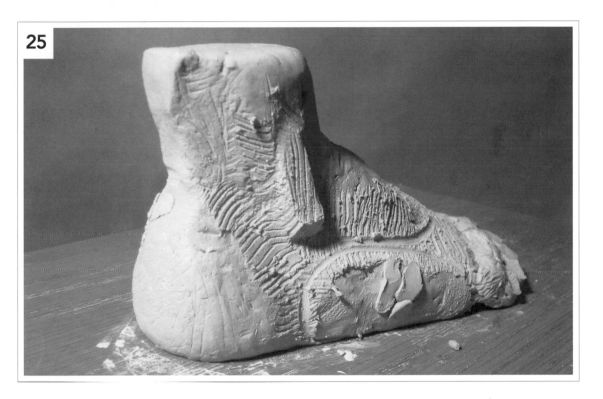

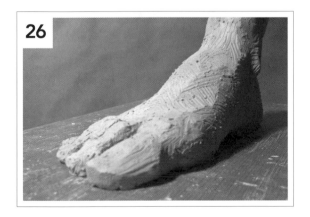

26. 開始用修坯刀耙腳趾的形狀。在腳底肉墊以及腳趾肉墊之間的大腳趾呈狹長形。它在指甲開端較寬，而愈趨近腳趾頂端，則變得愈細。它沿著肉墊到腳趾甲邊緣之間往上翹。進一步塑造大腳趾側邊、正面以及頂上的各面的結構。

在每隻腳趾的每根指關節附加黏土，使這些部位更高凸。在腳趾頂端附加黏土，塑造腳趾形狀，並使它們更豐厚。注意：腳趾呈矩形塊狀。

27. 在大腳趾甲兩側形塑面。透過畫導引線來定位指甲。把銼刀的刃置於腳趾甲和腳趾之間，然後按壓腳趾甲弧形周圍的腳趾黏土。這將形塑指甲，並使它從腳趾獨立出來。

把腳趾甲正前方的邊緣修成弧形，接著按壓指甲兩側的腳趾表面。在腳趾甲周邊塑造一個斜面，使它顯得陷入腳趾。

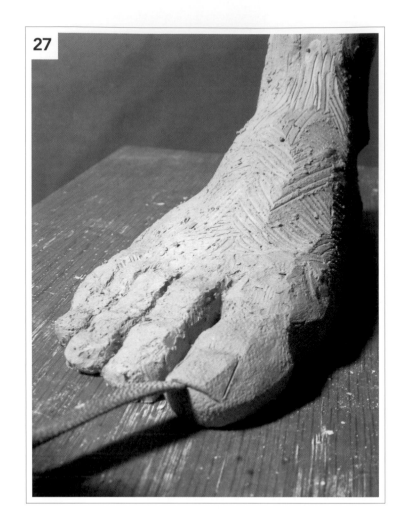

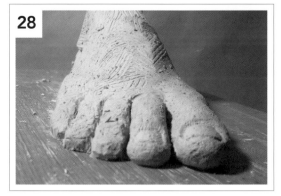

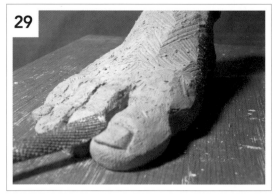

28&29. 繼續精修大腳趾的指甲兩側。注意：指甲陷入腳趾的頂面，並呈現和腳趾末端類似的橢圓形。此外，在繼續形塑其他腳趾時，應該使它們呈稍微渾圓的形狀。

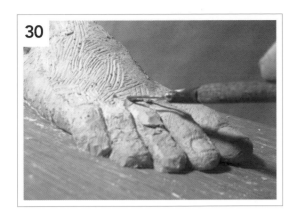

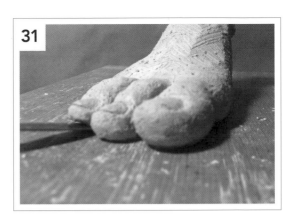

30. 繼續形塑每根腳趾。用修坯刀沿著腳的高骨頂端向下耙，一直耙到每根腳趾的第一個區段。然後更用力按壓刀具，做出些微的過渡或者低陷區塊，接著就耙過每根腳趾的頂面。這會使腳趾從腳長出來的地方形成微彎的造型。

31. 運用銼刀，把每根腳趾末端抬高，讓它們稍微往上翹。

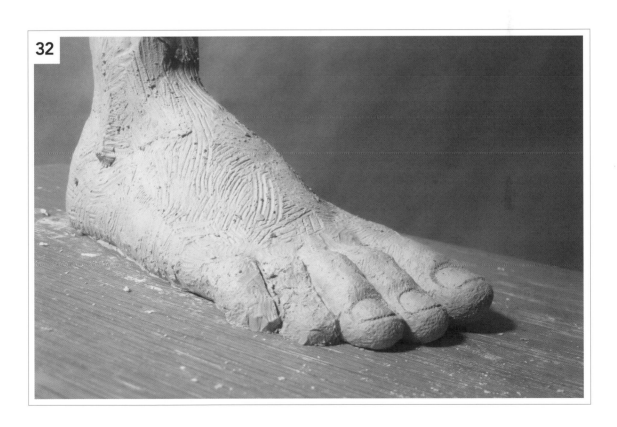

32. 運用塑形木刀，繼續在每根腳趾附加小塊黏土，在形塑這些腳趾的同時，也使它們更為豐厚。

33. 把細小黏土條附加到指甲以上的腳趾部位,使這個區域的腳趾更高凸。

34. 轉動腳,讓它的大腳趾側朝下。手持修坯刀,沿著導引線繼續挖除黏土,營造腳底的凹陷。

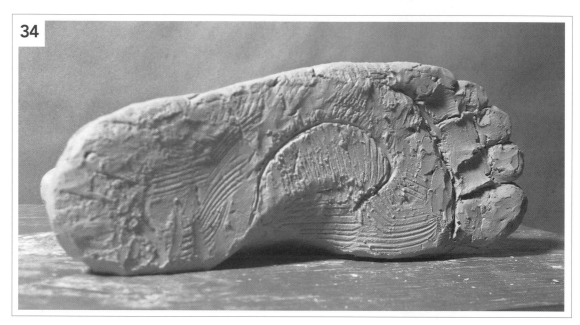

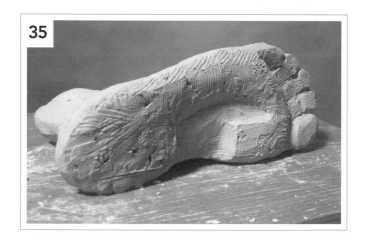

35. 在大腳趾從腳底凹陷處長出來的地方的肉墊上,塑造塊面結構。
　　塑造位於腳跟及腳外側的腳底部位的各個面和形狀。

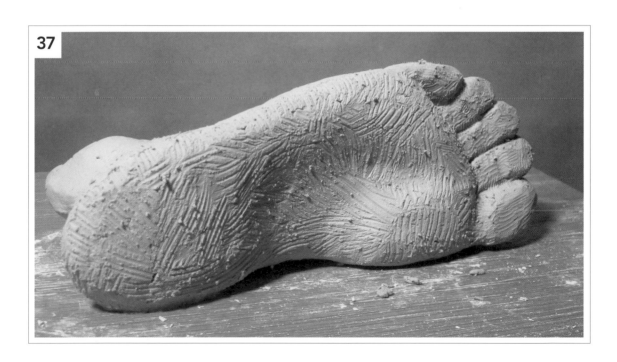

36. 形塑各腳趾的中段以及肉墊。注意從腳跟和腳底一帶往大腳趾的腳底肉墊延展的狹長面。

37. 耙腳底的各個面，使它們顯得更柔和，藉此營造這些形體的外形和充滿韻律感的流線。循著腳外緣的輪廓，從大腳趾開始，然後到小腳趾周圍，繼續經過腳跟周圍外緣、進入凹陷處，然後抵達大腳趾周邊的腳底肉墊。

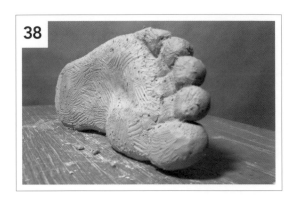

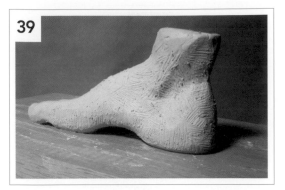

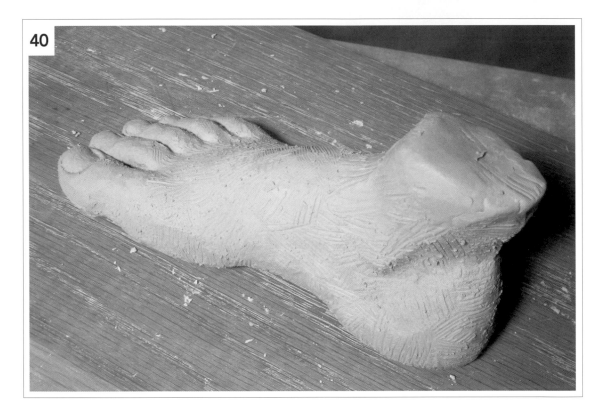

38,39&40. 繼續雕塑之前，先判定形體各部位的相對關係。循著腳趾肉墊表面構成的流線觀察，從大腳趾的腳底肉墊上的凹槽到腳底凹陷處，然後往上到達腳跟。

　　觀察從阿基里斯腱到凹陷處的腳跟形狀，還有腳的高骨、腳底肉墊以及大腳趾肉墊。也注意到腳趾的長條平坦骨頭（趾骨），以及腳踝所在的位置。

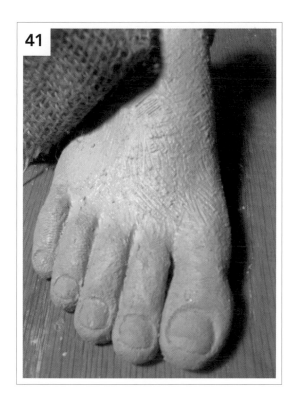

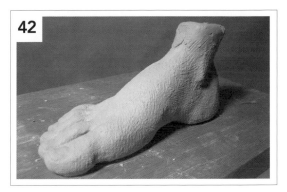

41,42&43. 把粗麻布揉成一團、並用噴霧噴濕，然後用它按壓黏土表面，營造出某種柔和的質感。

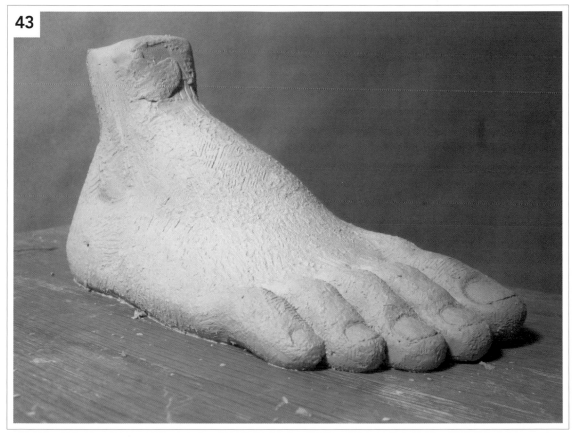

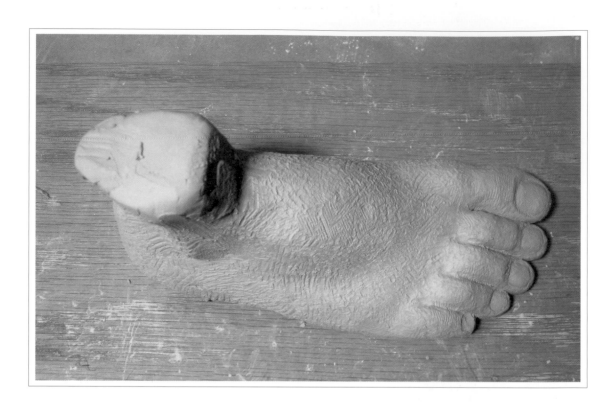

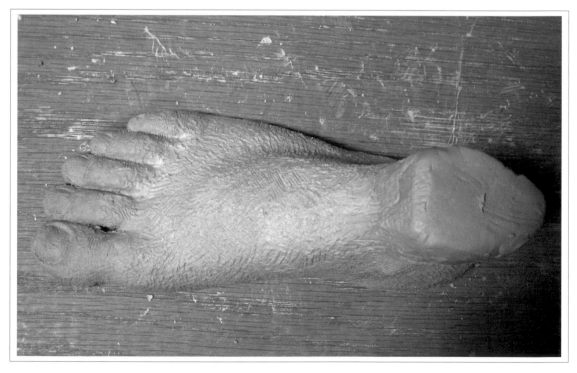

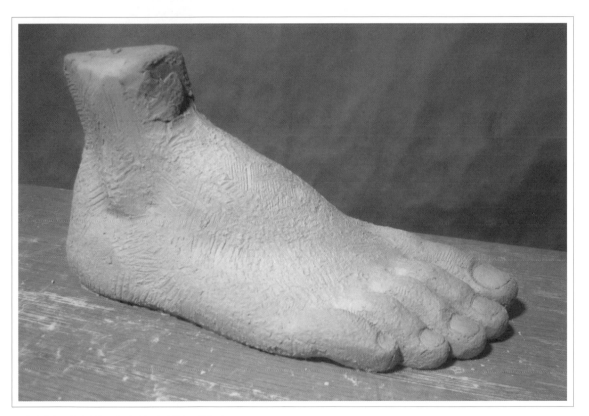

從上方以及多個側面角度所看到的腳雕塑成品。

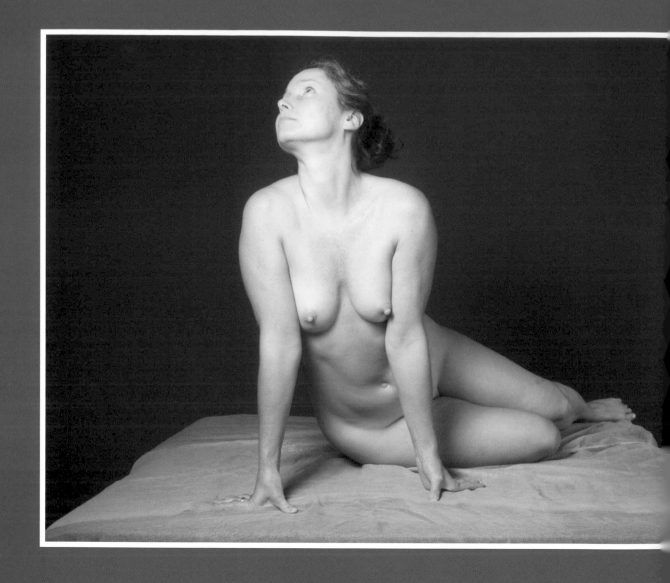

第五部

參考姿勢

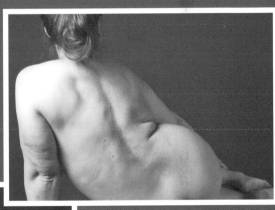

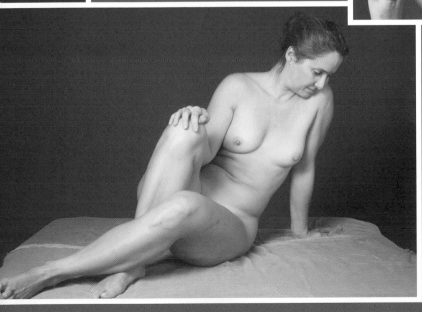

手臂抱頭

　　這個參考姿勢單元的設計，是模擬在工作室裡，全方位觀察模特兒的方式。這些雕像般的姿勢以連續順序排列，因此可以從各個角度觀看整體姿勢。其中也包含一些從單一觀點所見的誇張姿勢以及一些局部，並搭配特寫畫面來比較從視平線所見的視野，和往下俯瞰的視野。兩位模特兒體型不同，這將有助於拓寬你的視野和表現方式。這裡呈現各式各樣的手勢，讓學生能在沒有經濟負擔之下，輕易在家雕塑。對於無法立刻去上雕塑課程，或是無法找到女模特兒的學生來說，這格外重要。這些參考姿勢並非只限於雕塑表現之用；每幅照片也可以做為素描與繪畫的靈感來源。本章將讓所有研究人像的藝術家都獲益良多。熱情地創作吧！

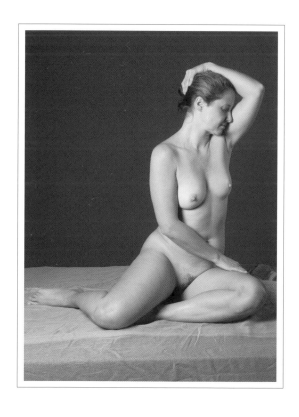
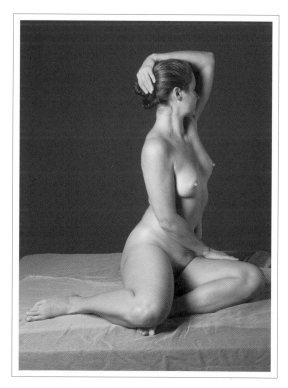

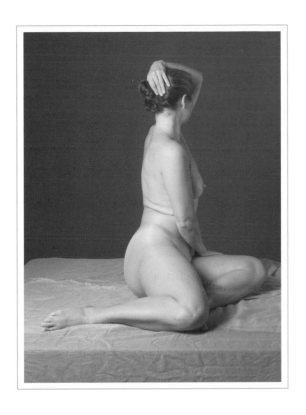

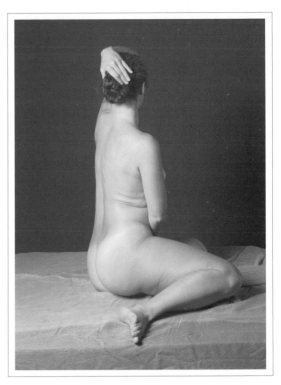

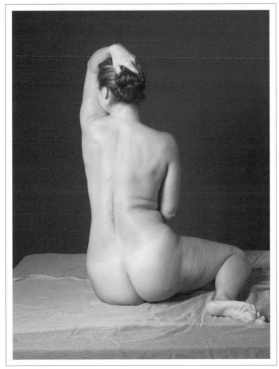

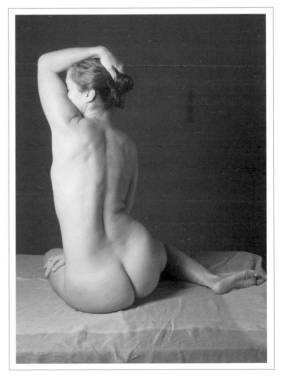

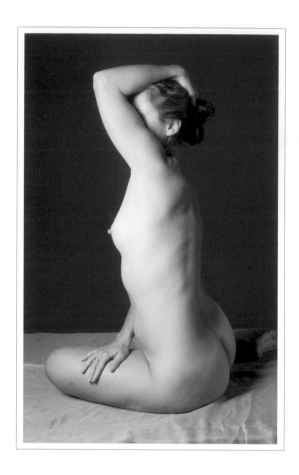

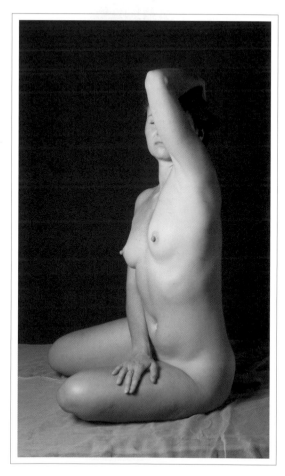

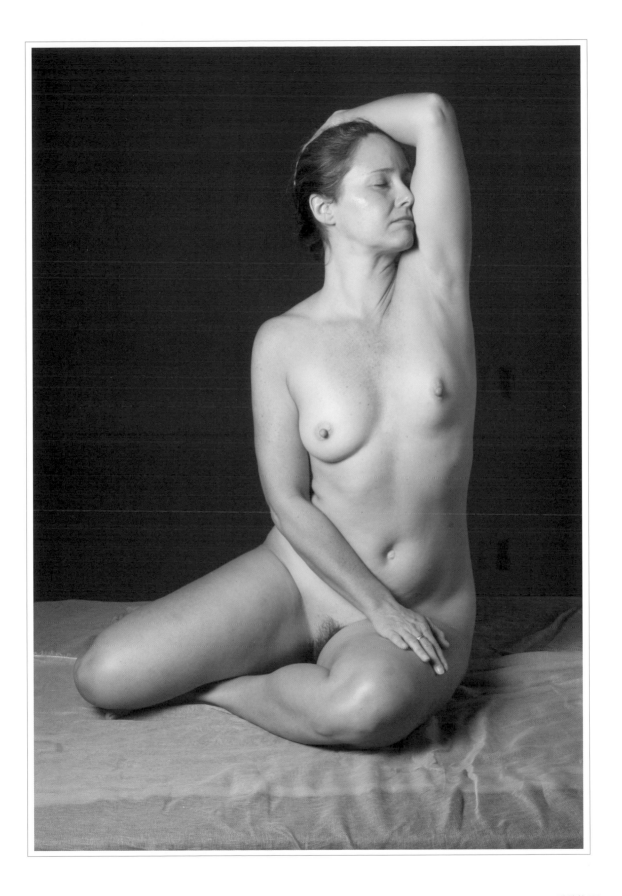

手在膝上

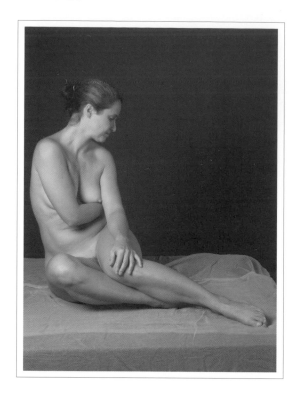

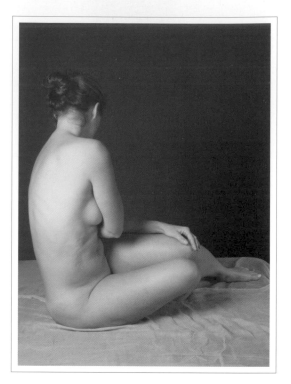

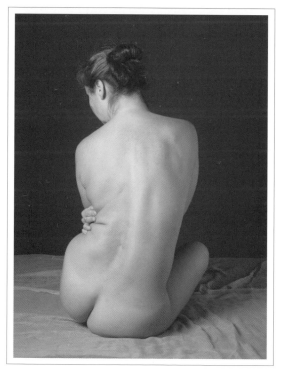

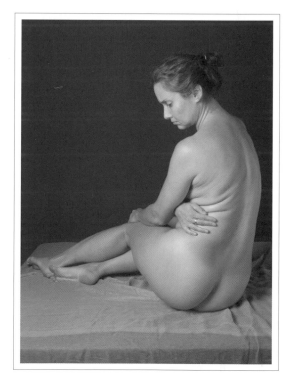

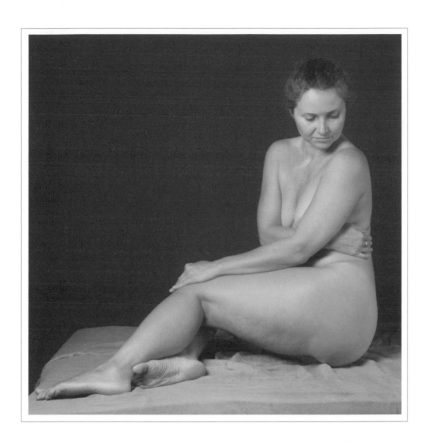

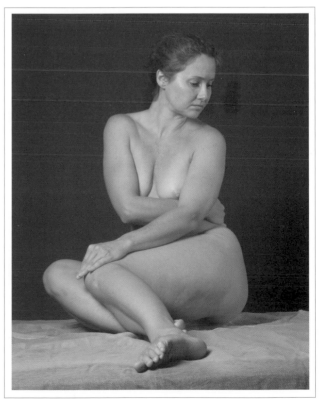

手在肩上

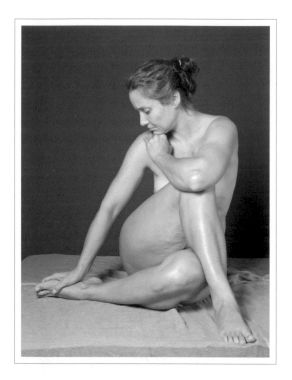

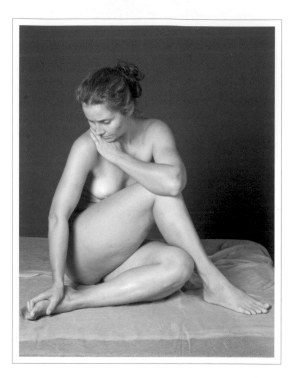

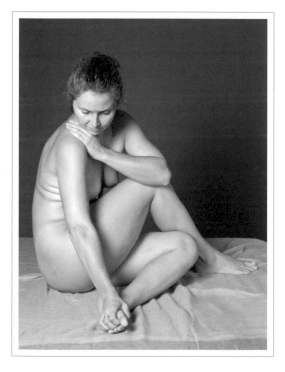

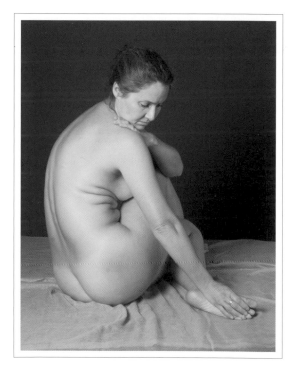

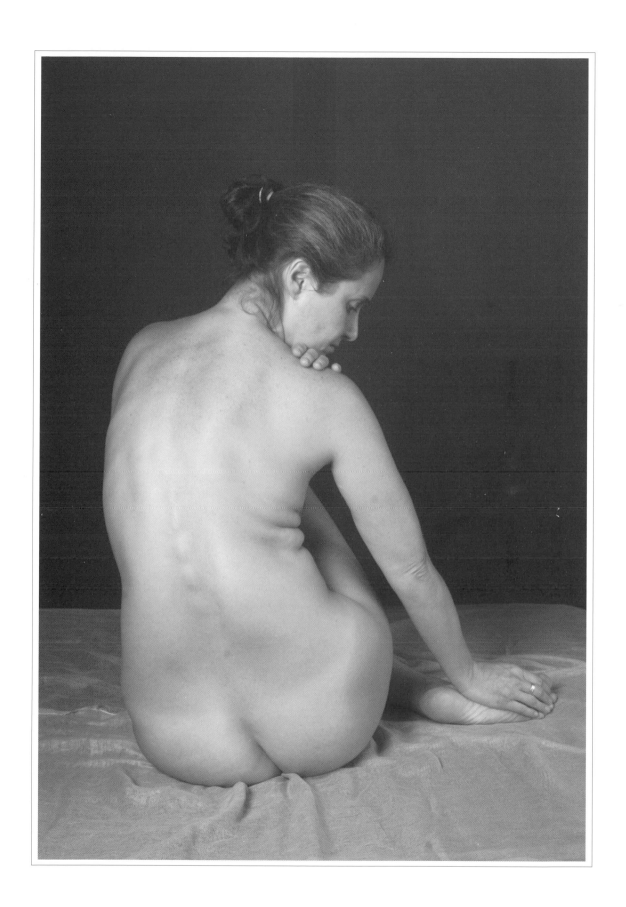

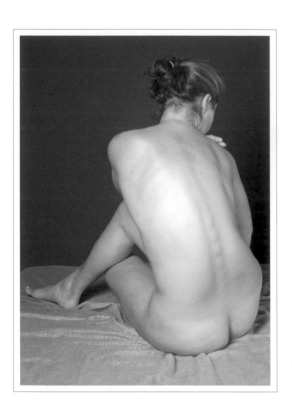

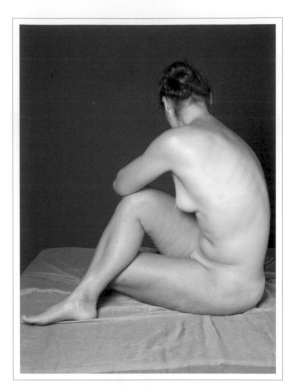

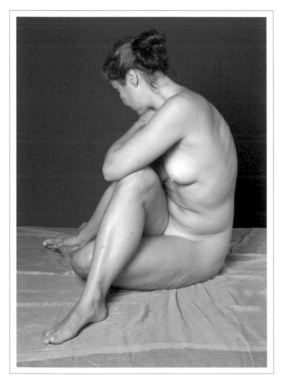

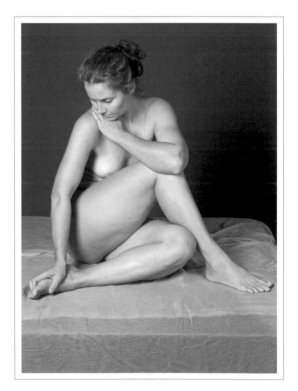

▶ 變化姿勢：下巴靠近肩膀

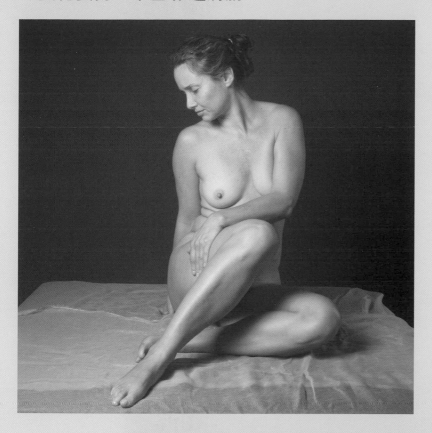

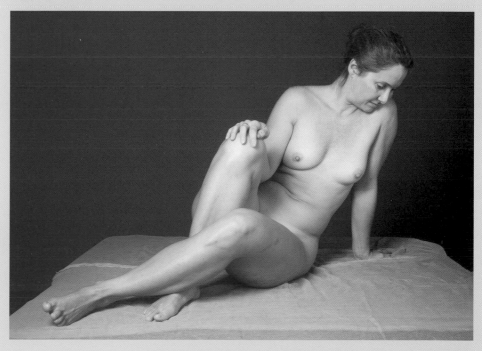

向上仰望

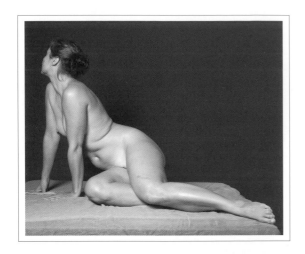

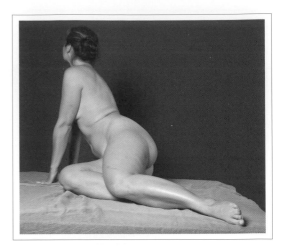

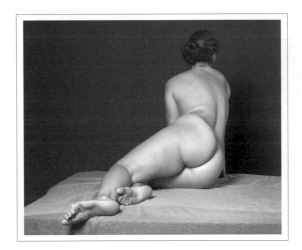

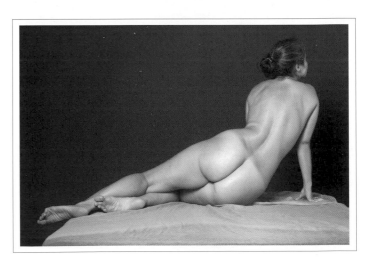

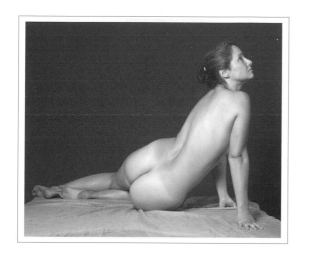
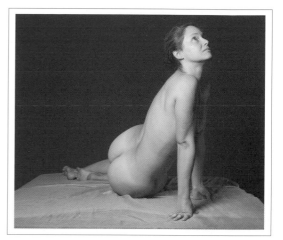
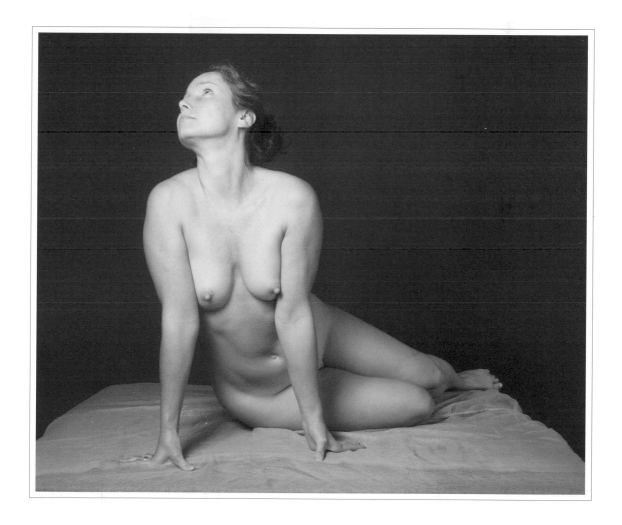

手臂在腿上

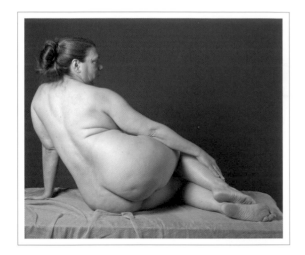

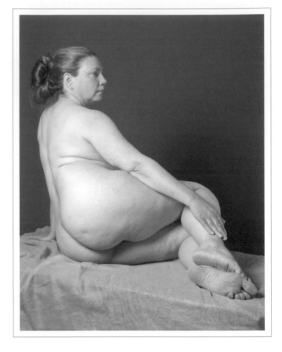

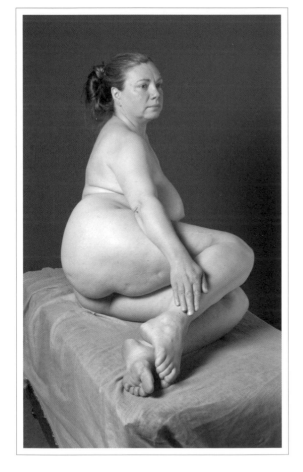

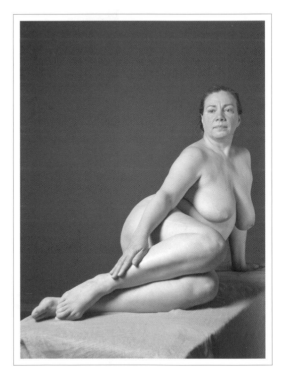

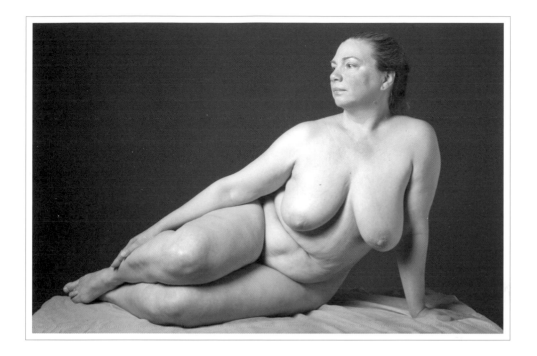

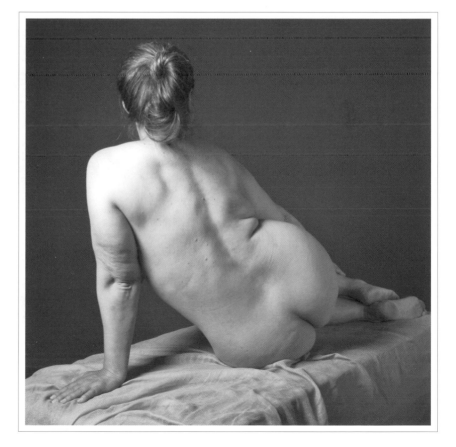

在凳子上

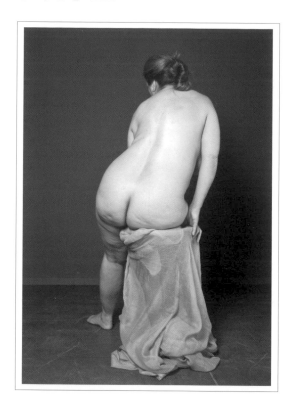 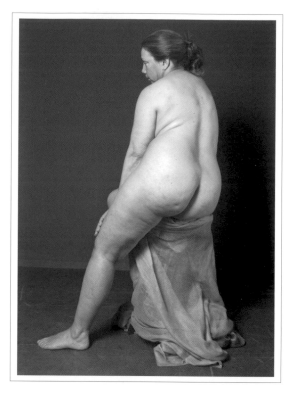

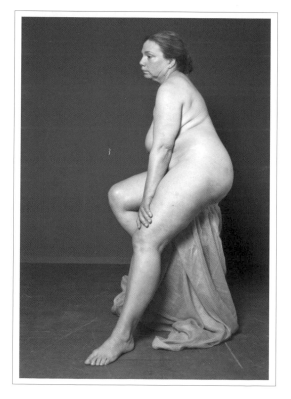 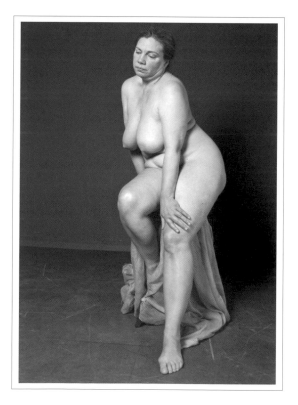

▶ 手臂姿勢變化

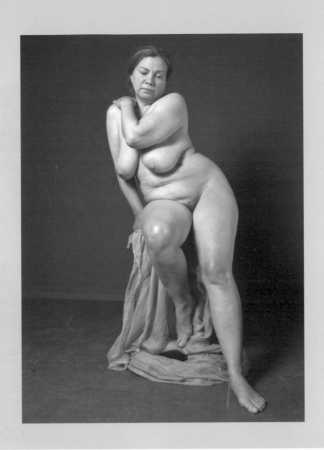

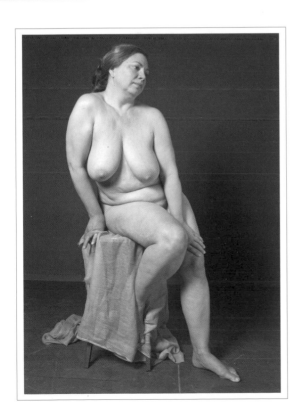

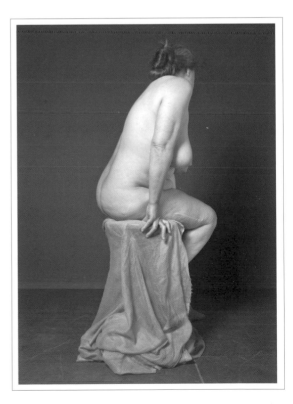

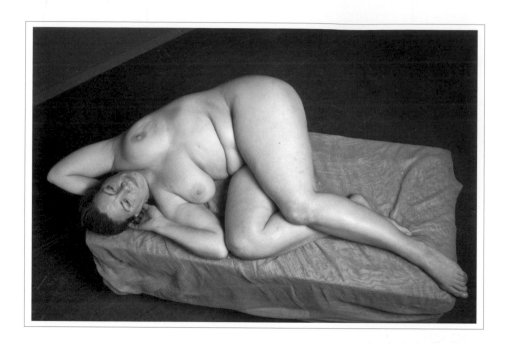

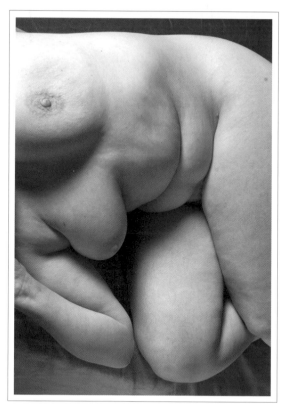

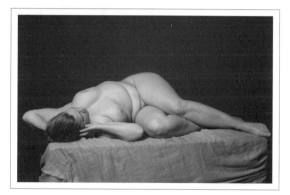

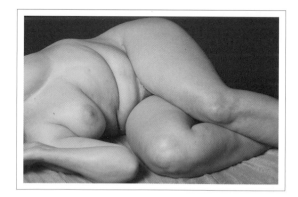

參考資源

除了以下列出的資料之外，www.sculpture.org 網站上還有更多資料可供參考。

Ranieri Sculpture Casting
2701 47th Ave.
Long Island City, NY 11101-3409
Dominic Ranieri
Ph: 718-752-0167
服務項目包括各種材質的鑄模製作和鑄造、客製
基座、支撐架、修復以及放大。

The Compleat Sculptor
90 Vandam Street
New York, NY 10013-1007
Ph: 212-243-6074 or 800-972-8578
www.Sculpt.com
雕塑工具以及雕像線上供應商。

National Academy Museum and School of Fine Art
5 East 89th Street
New York, NY 10128
Ph: 212-996-1908
www.Nationalacademy.org
美國國家設計學院
Armory Art Center
1700 Parker Ave.
West Palm Beach. FL 33401
Ph: 561-832-1776
www.armoryart.org
雕塑工作坊。

Scottsdale's School
3720 North Marshal Way
Scottsdale, AZ 85251
Ph: 800-333-5707
www.scottsdaleartschool.org
雕塑工作坊。

Il Chiostro
241 West 97th Street, Ste. #13N
New York NY 10025
Ph: 800-990-3506
www.ilchiostro.com
義大利雕塑工作坊。

中英詞彙對照表

下表中，粗字為主條目，細字為主條目底下之相關次條目

國家圖書館出版品預行編目資料

人體雕塑法/彼得・魯比諾（Peter Rubino）作；林心如譯. – 修訂一版. – 臺北市：易博士文化, 城邦文化事業股份有限公司出版：英屬蓋曼群島商家庭傳媒股份有限公司城邦分公司發行, 2022.03
　面；　公分. – (Art base)
譯自：Sculpting the figure in clay : an artistic and technical journey to understanding the creative and dynamic forces in figurative sculpture.
ISBN 978-986-480-211-1(平裝)

1.CST: 雕塑

932 111001239

Art Base 026

人體雕塑法

原 著 書 名／Sculpting the Figure in Clay
原 出 版 社／Watson-Guptill
作　　　者／彼得・魯比諾（Peter Rubino）
譯　　　者／林心如
選 書 人／邱靖容
執 行 編 輯／林荃瑋

業 務 經 理／羅越華
總 編 輯／蕭麗媛
視 覺 總 監／陳栩椿
發 行 人／何飛鵬
出　　　版／易博士文化
　　　　　　城邦文化事業股份有限公司
　　　　　　台北市中山區民生東路二段 141 號 8 樓
　　　　　　電話：(02) 2500-7008 傳真：(02) 2502-7676
　　　　　　E-mail：ct_easybooks@hmg.com.tw
發　　　行／英屬蓋曼群島商家庭傳媒股份有限公司城邦分公司
　　　　　　台北市中山區民生東路二段 141 號 11 樓
　　　　　　書虫客服服務專線：(02) 2500-7718 、2500-7719
　　　　　　服務時間：週一至週五上午 09:30-12:00；下午 13:30-17:00
　　　　　　24 小時傳真服務：(02) 2500-1990 、2500-1991
　　　　　　讀者服務信箱：service@readingclub.com.tw
　　　　　　劃撥帳號：19863813
　　　　　　戶名：書虫股份有限公司
香 港 發 行 所／城邦（香港）出版集團有限公司
　　　　　　香港灣仔駱克道 193 號東超商業中心 1 樓
　　　　　　電話：(852) 2508-6231 傳真：(852) 2578-9337
　　　　　　E-mail：hkcite@biznetvigator.com
馬 新 發 行 所／城邦（馬新）出版集團 Cite(M) Sdn. Bhd.
　　　　　　41, Jalan Radin Anum, Bandar Baru Sri Petaling,
　　　　　　57000 Kuala Lumpur, Malaysia.
　　　　　　電話：（603）90578822 傳真：（603）90576622

美 術・封 面／陳姿秀
製 版 印 刷／卡樂彩色製版印刷有限公司

■ 2020 年 2 月 11 日初版
■ 2022 年 3 月 1 日修訂一版
ISBN　978-986-480-211-1
定價 1000 元　HK$333

城邦讀書花園
www.cite.com.tw

Printed in Taiwan
著作權所有，翻印必究
缺頁或破損請寄回更換